U0096530

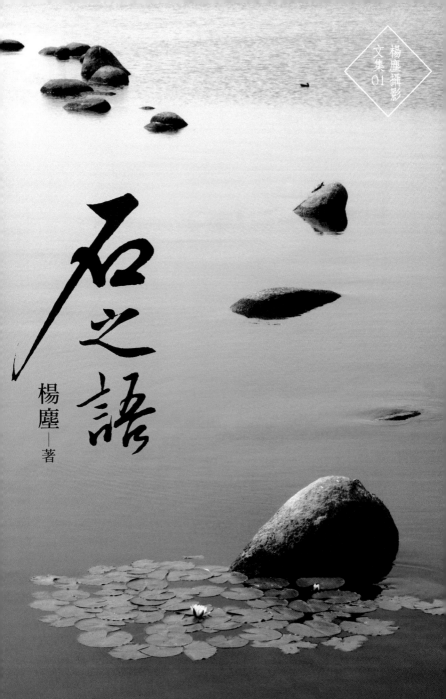

楊塵攝影文集01

# 石之語

楊塵 —著

國家圖書館出版品預行編目資料

石之語／楊塵著. --初版.--新竹縣竹北市：楊塵文創工作
室，2020.2
面；　公分.——（楊塵攝影文集；1）
ISBN 978-986-94169-9-3（精裝）
1.攝影集 2.散文集
958.33　　　　　　　　　　　　108018908

楊塵攝影文集（1）

# 石之語

作　　者　楊塵
攝　　影　楊塵
發 行 人　楊塵
出　　版　楊塵文創工作室
　　　　　302-64新竹縣竹北市成功七街170號10樓
　　　　　電話：（03）6673-477
　　　　　傳真：（03）6673-477
設計編印　白象文化事業有限公司
　　　　　專案主編：吳適意　經紀人：吳適意
經銷代理　白象文化事業有限公司
　　　　　412台中市大里區科技路1號8樓之2（台中軟體園區）
　　　　　出版專線：（04）2496-5995　　傳真：（04）2496-9901
　　　　　401台中市東區和平街228巷44號（經銷部）
　　　　　購書專線：（04）2220-8589　　傳真：（04）2220-8505
印　　刷　基盛印刷工場
初版一刷　2020年2月
定　　價　350元

白象文化　印書小舖 PressStore 出版．經銷．宣傳．設計
www·ElephantWhite·com·tw　f 自費出版的領導者　購書 白象文化生活館

# 作者簡介

楊塵（本名楊文智，英文名Jack）

臺灣科技大學電子工程系畢業，曾從事於臺灣的半導體和液晶顯示器科技產業，先後任職聯華電子、茂矽電子、聯友光電、友達光電和群創光電等科技公司。

緣於青年時期對文學、歷史和攝影的熱情，離開科技職場之後曾自行創業，經營過月光流域葡萄酒坊和港式飲茶餐廳，現為自由作家，主要從事攝影、詩集、旅遊札記、生活美學、創意料理和美食評論等專題創作。

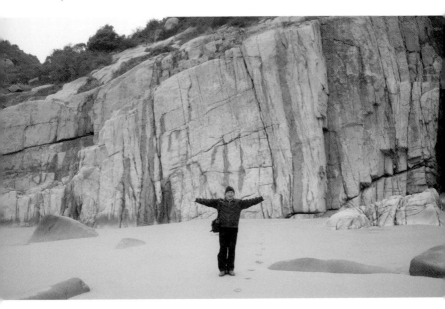

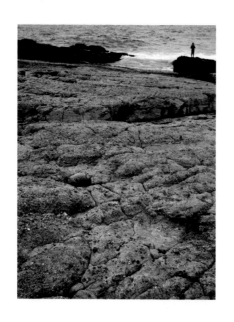

緣起

有些話無法對你當面訴說，
走到世界各地，
我把內心的言語說予清風與明月，
至於我們之間的祕密，
就留在天涯海角直到海枯石爛。

# 當你回首自己走過的足跡，發現它們都曾留下深深的印記

喜歡到戶外走走順便帶著相機，有時也只是帶著手機或平板電腦，而傻瓜相機和單眼相機也會在不同場合交替使用。攝影對我而言更多的時間裡並沒有特定主題，隨意看到身邊的人事物和景致，只要當下能令人愉悅或心中有所感觸和動情者就拍了下來。隨著時間的積累，回首自己走過的足跡，重新檢視這些照片，發現每個當下思維所沉澱的東西，其實有一定的軌跡和意義，只是當時輪廓並不那麼清晰。

歲月更迭，季節輪迴，天地有大美而不言，天地間有很多事物一直存在那裡，它依循著自然的規律，以自身的形體訴說著無聲的言語，假如用心體會你會感悟一種深情的隱喻。

這個專輯以「石」為主體，它或者出現在高山，或者出現在河谷，有時是大海或者陸地，也可能城牆或庭園，總之它以各種形體出現在大自然的各個地方，我嘗試著把生活的感悟加以結合，好像每一塊石頭都在對你說話。

感謝每張照片裡和我一起共同經歷那美好時光的家人和朋友，雖然有時我和那石頭一樣堅硬，但柔軟的內心裡，想要表達的皆已化成了石頭無盡的言語。

楊塵 2019.12.4 於新竹

# 目錄
## Contents

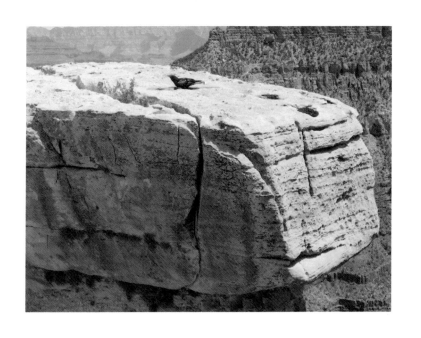

## 過客

飛過許多高山和峽谷，
我的心和身體疲憊了，
環顧四周找不到一棵可以棲息的大樹，
這長著雜草的巨石只是一個驛站。
前方霧靄蒼蒼，
而我的心還沒找到可以歇腳的地方。

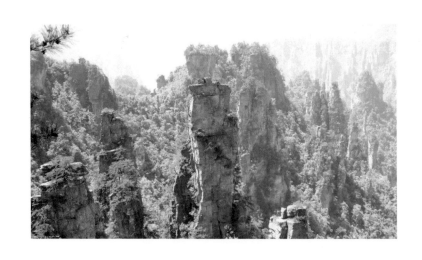

## 崢嶸的山峰

崢嶸的山峰，
草木稀疏，
視野遠闊，
或許就像偉岸高拔的心，
遠離人群而寧靜孤寂。

## 石中石

昨夜的狂風暴雨沖刷著暴漲的溪谷，
我像隨波逐流的遊子，
漫無目的地流浪遠方，
剛好妳的心有一窪缺口，
可以包裹我傷痕累累的身軀。

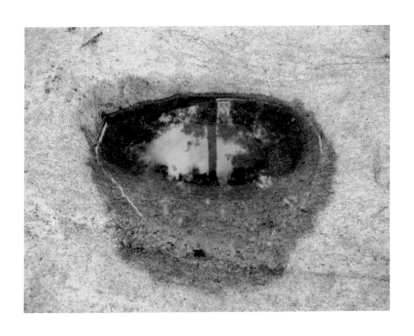

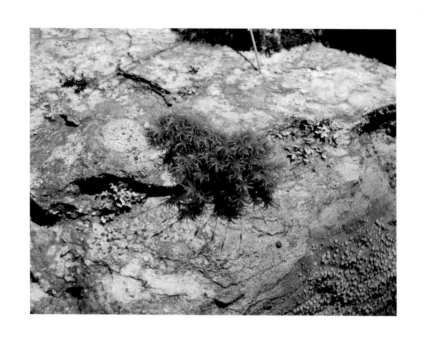

## 一抹綠茵

強烈的陽光照耀著乾旱的石壁，
這綠蘿為什麼生長得像畫布上的一抹綠茵，
我想生命駐足於此必有它需要的養分，
就像每個人都有他自己的歸宿。

花與石

凋謝的黃花映著雜亂的枝影，
我來自太湖深處黑暗的角落，
即便坐落在粉牆明亮的面前，
卻永遠是一株臘梅花開花落不變的配角。

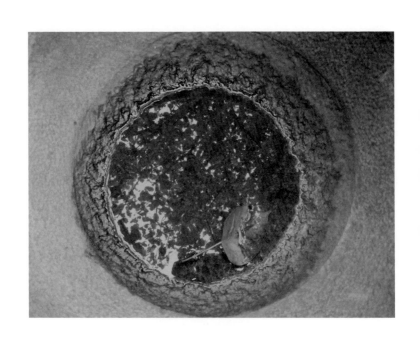

## 庭前落葉

昨夜的風雨已是一則不堪回首的往事，
庭前吹落的黃葉早就隨風飄散，
映著樹上的綠枝倒影清晰，
我是一片幸運的落葉在妳寧靜的心底老去。

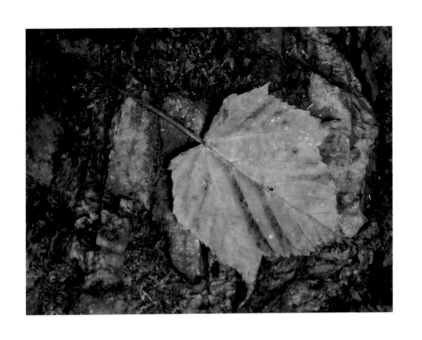

## 青石上的紅葉

當我年老力衰像紅葉一樣墜落，
我不想再如溪裡翻滾的流水，
只想找一塊長著苔蘚如氈的青石安然睡去。

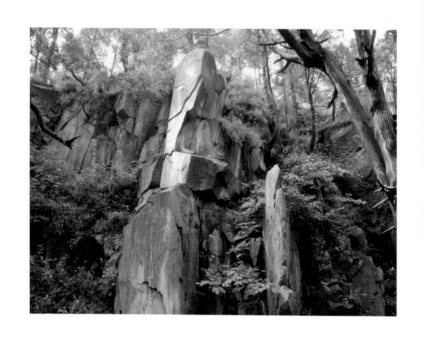

## 巍峨的言語

山不在高有仙則靈，
千百年來多少人路過於此尋覓不得，
他們並不明白，
真正的朝山者探訪的不是山裡的神仙，
而是聖人巍峨的言語。

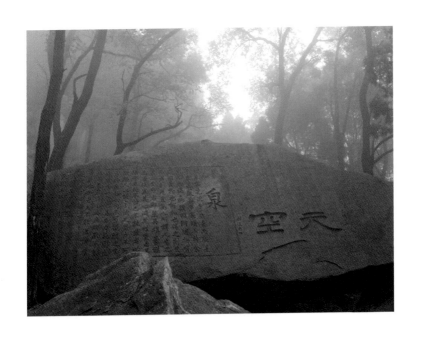

## 天空之泉

中國書法之所以在世界獨樹一格，因為它是一種非常特別的藝術。它用毛筆書寫出一篇文章，同時也描繪出一幅無相的畫，一旦你去讀它又是充滿詩情畫意和無盡的想像。把一枝柔筆書寫的言語鐫刻在堅硬的青石，這青石便生動而綿柔，彷彿眼前是一潭清澈的山泉。

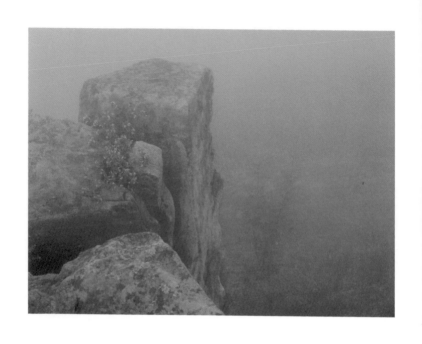

## 崖頂的野菊

長在懸崖之巔本就無人探訪，
山腰的濃霧已然漫上了山頭。
旅人啊！
這個時候你來尋我只為花開的一面之緣，
難道不怕迷失了回去的道路。

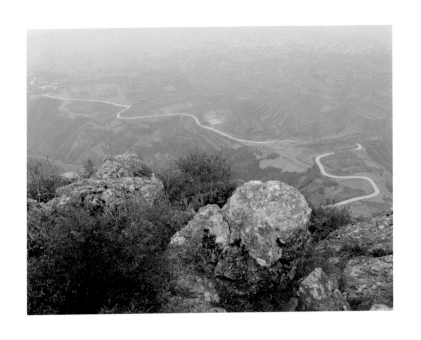

# 帝王的山陵

站在太宗的昭陵頂上遙想盛唐千年過往的輝煌，
山風吹得衣襟拍抖，
俯瞰山下的田野貫穿一條蜿蜒崎嶇的道路，
古往今來帝王和百姓有何區別，
身後不過都是黃土一坯。

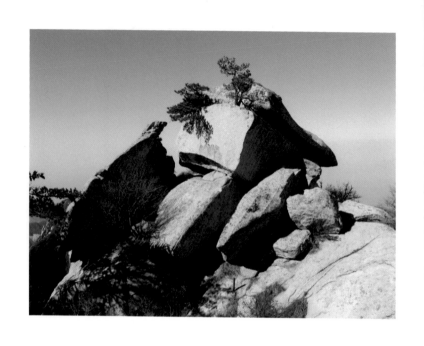

## 平衡之美

淮南子論「勢」中說到，

譬如一塊大石，躺在平地旁人視若無睹，

一旦移到山巔，令人望之怯步，這就是勢。

華山山頂亂石盤踞草木依生，看似險象環生，

但大自然有一種平衡的力量造就一種安定的美感，

就像人的心中平衡才能發現天地之美。

# 懸崖上的小樹

生命總有必須面對的艱難，
而每個人都不一樣，
就像峭壁上生長的小樹，
有時面對著溫暖的陽光，
但也常常要挺得住風雨無情的摧殘。

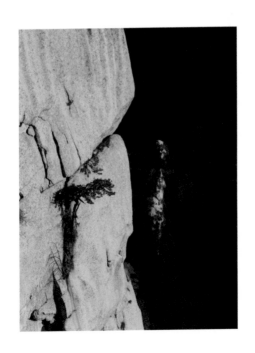

## 瀟灑的背後

有時我並不像你們看到的那樣瀟灑，好像成天吃飽喝
足後嘴裡叼根菸或牙籤什麼的那樣輕鬆自在，其實生
活裡常常要用盡九牛二虎之力，否則也許就看不到明
天升起的太陽。

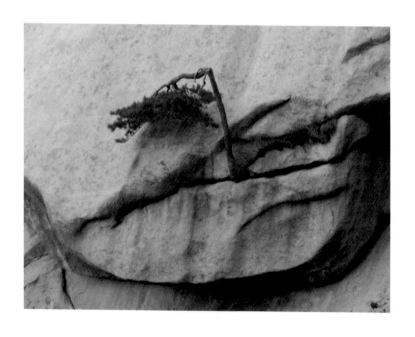

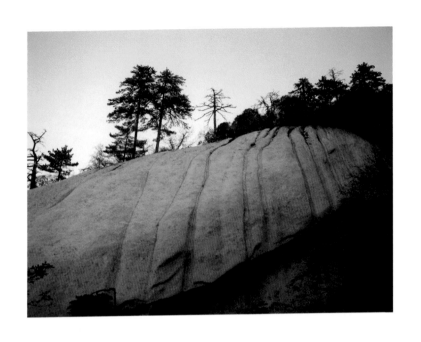

## 巨石的肩膀

能一起接受日光的沐浴和雨露的滋潤，
那是因為站在巨石的肩膀之上，
就如同現在擁有的幸福，
常常是別人為我們撐起的天地，
有時我們並不知曉。

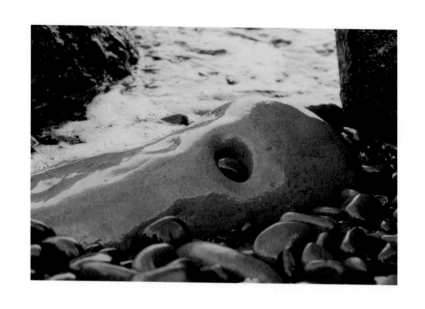

## 滄海相逢

每天沖刷著海浪，
這無盡的波濤，
潮汐不曾離去。
滄海相逢是何等珍貴的緣份，
妳是歷經千年的打磨啊！
才能融入我堅硬如玉的內心。

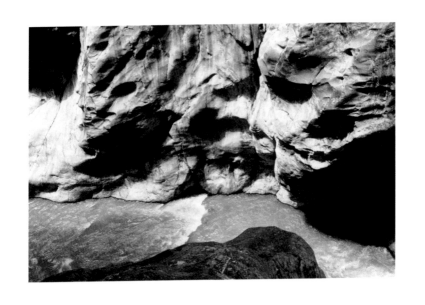

## 遠古的回聲

站在懸崖峭壁俯瞰立霧溪，
蜿蜒的溪水不停地翻滾流過峽谷。
那場億萬年前的巨變啊！
山崩地裂的熔岩切割我的身軀，
你若路過聽到谷底轟鳴的回聲，
那便是我當年劇痛留下的吶喊。

# 雙心石滬

外海的波濤洶湧，
妳的心却像湛藍的寶石一樣清澈沉靜，
一旦把我的心緊緊地貼入你的心底，
那就像一條曾經滄海為家的小魚，
擁入妳的懷抱再也不能回頭。

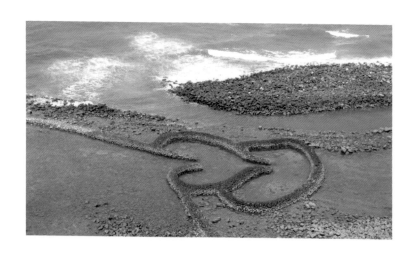

# 小島上的波濤

特殊的地理位置與複雜的歷史機遇造就臺灣的現況。

臺灣就像這海上的小島,

表面看來風平浪靜碧波萬頃,

實則四周暗礁密佈潮流洶湧,

一旦刮起颱風又是巨浪朝天驚濤拍岸。

# 臥虎藏龍

由於歷史的種族遷徙和移民以及文化的融合和傳承，
其實在臺灣這個小島上人才濟濟，
就像這海邊的自然景觀，
右邊山頭臥著一隻猛虎，
左邊海裡藏著一尾蛟龍；
得力於傳統儒家文化的熏陶，
這些有能力的人轉化成低調內斂，富而好禮。

# 望夫石

這是一個淒美的傳說，
一位懷有身孕的妻子在海邊守望丈夫出海捕魚的歸來，
夫君沒有歸來，
婦人守候多日臥地而逝並日漸風化成石。
七美這個小島又加上感人的愛情故事，
把澎湖整個島嶼宣染得更是美麗動人。

# 咾咕石

咾咕石其實是海裡的珊瑚礁岩，
早期澎湖物資缺乏生活艱困，
人們蓋房子時就地取材取咾咕石築牆遮風避雨，
日後水泥普及，修繕房子便把咾咕石掩蓋了。
斑駁的老牆水泥崩裂，露出咾咕石本來面目，
珊瑚礁啊！仰望著藍天白雲，
重新見證這個小島原本就屬於大海的子民。

# 頂上的流雲

站在陡峭筆直的山壁下，
玄武岩堅硬如鐵，
像緊密的柵欄禁錮著我的身軀和視野；
如果不是天空的白雲掠過頂上，
似乎空氣靜止而人也要窒息了，
此刻，於是有了幻化成頂上流雲的想法。

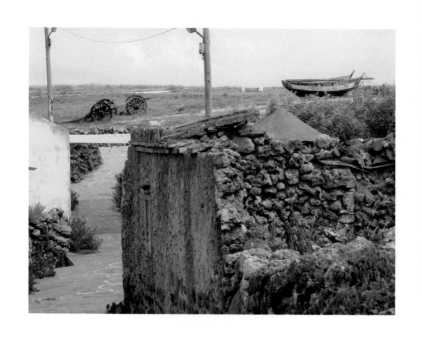

# 海的呼喚

海邊的小船擱置在陸地，
田裡的牛車毀棄於屋旁。
這人去樓空的漁村除了海風吹拂依然，
只剩下坍塌的矮牆偶然掉落的風砂，
以及路旁野花隨意的擺動，
算是回應大海最後的呼喚。

# 石桌上的日光

也是一樣，
從相思樹稍灑落的日光柔煦而溫暖，
曾經多少個喝茶的午後笑語迴盪。
吹著山風，
這裡可以遙看龜山島四周泛著白色的浪光，
而今佈滿青苔的石桌光影依舊，
我彷彿還可以聞到昔日烏龍的清香。

# 距離的美感

堆砌一扇牆，

即便把許多石頭排一起也要留出許多間隙；

和人一樣，

因為彼此差異所以要有距離，

距離不是嫌隙是一種天然的美感，

至於多遠那是一門生活的藝術。

# 聆聽

就這麼趴在你的身上聆聽你低沉的言語，

也許你累得已經睡著，

我還是可以感觸你的呼吸起伏，

就像那不停湧來又退去的潮水。

你若忘了那夜星空如織對我許下的諾言，

去看大海礁石邊散碎的浪花吧！

那裡藏有一張被歲月遺忘的蒼白臉孔。

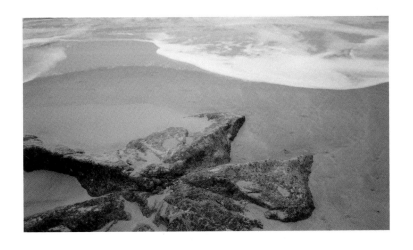

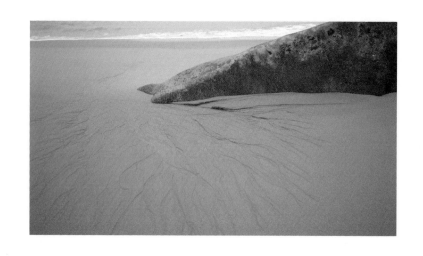

## 痕跡

海浪拍打著沙岸和岩石，翻滾的細沙和潮水像血液奔
流全身發出急促的喘息。我們總在年少輕狂的歲月裡
如海潮般的激情蕩漾，多年之後才會發現心底還有多
少那海潮褪去留下的痕跡。

# 沉默

不再理會水面喧囂的風浪，

不想聆聽海潮激盪的言語，

只想一個人靜靜地躺在無人的岸邊。

風沙輕柔地掩蓋我的身軀，

如果不是多事的海鷗吵醒了魂前舊夢，

我早已忘了眼前的潮汐以及岸上的花開花落。

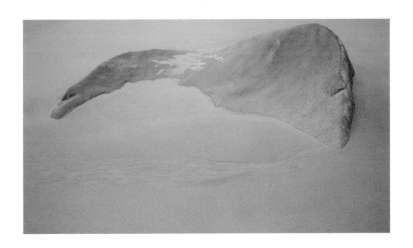

# 執著

滄海茫茫，

趁著月光，乘著潮水湧到你的面前，

也許當時地心引力或者體內某種酵素發酵，

生命就這樣緊緊一起了。

當海潮遠去，

烈日酷曬我的身軀，風沙吹皺我的容顏，

可我從沒想要回頭。

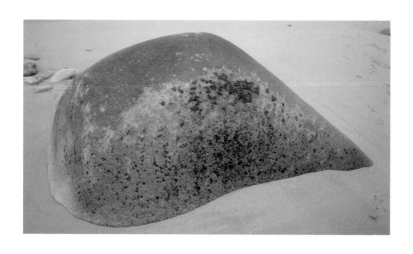

## 壁壘

因為守著曾經受傷的心，
我高高地築起堅硬的壁壘，
陽光無法穿透，
而風雨再也不能入侵。
直到有一天斑駁的壁上長出了小草，
我才驚覺封閉的世界被撕開了一個裂縫，
而荒蕪的情感開始萌芽。

# 窗口

迎著夕日餘暉，
總在岸邊接著你的漁獲，看著你從小船跳下的身影，
當時海風吹著木麻黃婆娑作響。
窗口的石蓮已經不知換過幾回枝葉，
晨昏的雨露它自會生長，
你若提著我最喜歡的黃魚回家，
別忘了餐桌前多敬我一杯。

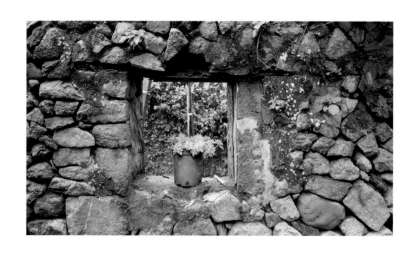

# 埡口

智愚和勝負，不與人爭辯，
喧囂的風沙和咆哮的海浪與我無關。
退居山壁靜默的一隅，
即使雨水腐蝕岩體，
歲月風化內心，億萬年過往，
我依然啞口不言。

# 石雕

在愚人節拍下這張照片是偶然也是有感。臺北曾經只是一個漁村，歷史的際遇加上前人篳路藍縷辛勤耕耘，才逐漸讓它登上國際舞臺。如今政客厚顏無恥，魚肉百姓，長袖善舞，愚弄人民，感覺每天都在過愚人節。但這些人物總會隨著時間灰飛煙滅而霧消雲散，倒是一些過往的仁心人士，人們感恩於他們對百姓的關愛，用黑澱澱的岩石把它雕成這座城市一個深刻的印記。

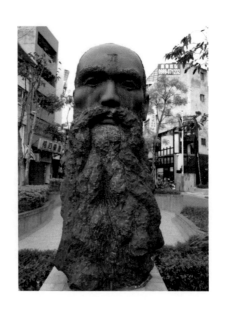

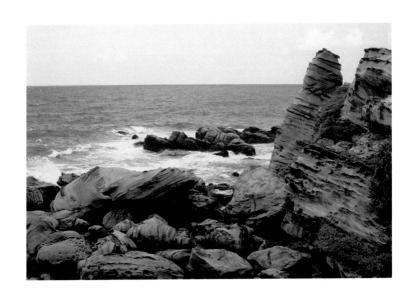

## 海的聲音

厭倦無聊的對話，
憎恨欺騙的謊言，
走出戶外吹海風，
靜靜傾聽大海的聲音吧！
它忠實地對你說著四季不同溫度的言語，
以及潮汐起落的心事。

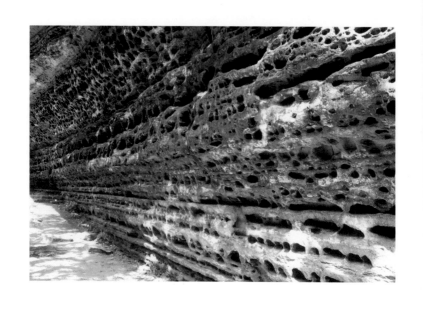

## 千瘡百孔

這個世界有太多表相，
個人我執註定不能透析事物的本質，
即便表面千瘡百孔，
只要內心質地夠硬便能抵擋外來的腐蝕。

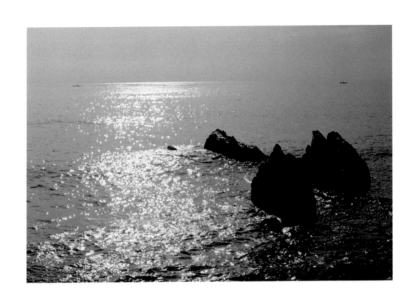

## 波光激灩

曙光乍現，
掀開昨夜雲彩沉睡的帷幕，
波瀾四周迴漩，偶而濺濕我的春衫。
過往漁船飄忽遠近，
海鳥沿著海平面低飛，
我對著天邊大喊，
頓時太陽升起，波光激灩，目不暇給。

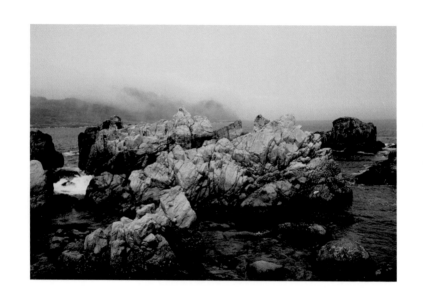

## 雲霧籠罩

海水通透，岩石嶙峋，
我坐在對岸仔細端詳你粗獷的容貌，
那已然歷經歲月無數風霜的臉龐。
忽然風起雲湧，波濤四起，白霧瀰漫著冰涼的水面，
我驚起環顧四周，
發現你我被籠罩在宛如孤島的海上，
隔著帳紗，看不清你原來的模樣。

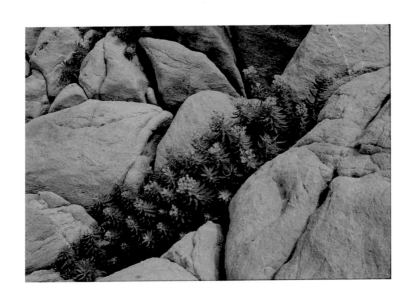

# 大地的傷口

假如這是大地留給我的傷口，我便不再遮掩。

烈日曝曬，風雨侵蝕，

海鳥從天空對我的汙穢，我都坦然接受。

你們可能不知啊！

我在默默等待一場季風，

吹落一顆種子進入我的懷抱，

然後靜靜候著春光開花結果。

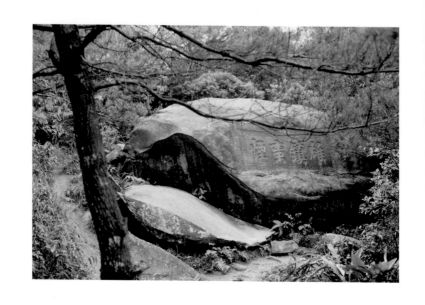

## 雄鎮蠻煙

位於新北市貢寮的草嶺古道途中，
有一塊巨石刻著「雄鎮蠻煙」四個大字，
這是清朝臺灣鎮總兵劉明燈於同治六年所題，
當時草嶺古道常有蠻煙瘴霧危害過往商旅，
因而在此題字勒碑。
時移境遷，現在古道空氣清新毫無蠻煙可鎮，
倒是都市裡到處烏烟瘴氣，卻無碑可鎮啊！

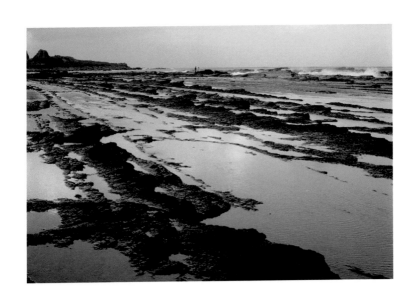

## 傷痕

也只能在這落日黃昏，

褪去洶湧的波浪，

我才能貼近妳的身邊。

如果不是親自俯身檢視霞光下的坑坑洞洞，

真不敢相信，

這湛藍的海水下面竟然隱藏著妳多年的傷痕。

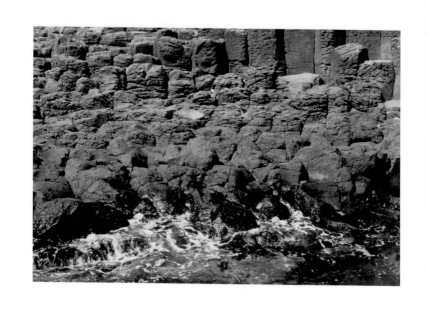

## 皺摺

已經很難和妳訴說那場千萬年前的劫難了。

天崩地裂，熔岩噴流，

眾石擠壓，扭曲變形，

海水像母親一樣毫無畏懼地擁抱我的身軀，

帶著皺摺，

永遠我是大地受傷的孩子。

# 忘憂草

金針花古稱萱草或忘憂草，也是中國俗稱的「母親花」。宋朝詩人蘇東坡有一首萱草詩：「萱草雖微花，孤秀能自拔，亭亭亂葉中，一一芳心插。」

雨霧瀰漫中來到臺東太麻里，金針花含雨綻放在長滿青苔的石前，我看了此景甚美，似乎也忘記了憂愁。

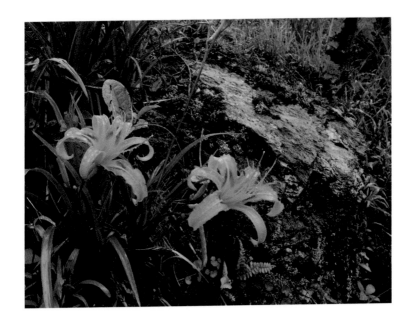

# 碎石的鐵路

一條鋪著碎石的鐵路，
是一段童年時光長長的回憶。
我們手牽著手踏著軌道的脊梁緩步前行，
歪歪扭扭的身影和彎彎曲曲的笑聲，
隨著一列筆直火車的鳴笛，
一轟而散。

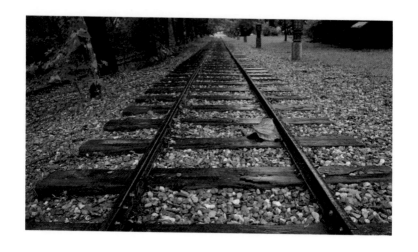

# 印記

歷經許多往事，
原本覺得自己的心已經堅硬如石，寸草不生。
哪知昨夜一場風雨如久逢甘霖，
慢慢地才發現，
我的心底竟然密密麻麻長出了青苔。

# 磨合

因為長得太過有棱有角，
聚在一起難免要碰得頭破血流。
歲月像海水一樣不停的沖刷和撞擊，
多年後我們上岸，
發現彼此已經磨合成一顆顆的鵝卵石。

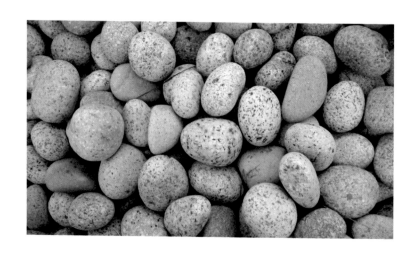

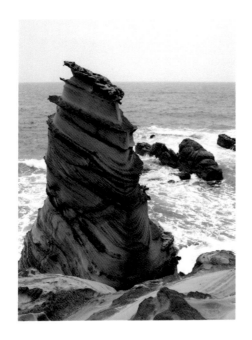

## 看海

默默地坐在這裡看海，日復一日。
浪花潤濕我的面容，
潮水沐浴我的身體，
而風沙仔細吹乾我的頭髮，
腳下的螃蟹試圖爬上肩來看看上面的風景，
我卻想躍入海底回去看看老家。

# 天然畫

不用預先構圖，沒有精心設計，
我只是靜靜地躺在這裡聆聽大海的心跳。
季風偶爾拂去我臉上的落塵，
海潮和波濤是天然的畫家，
而歲月是這工筆所需要的一筆一畫。

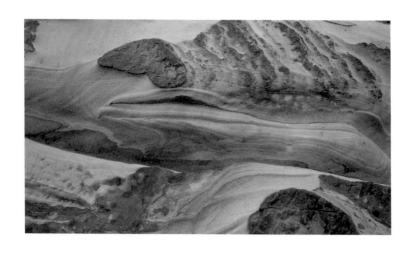

# 崖頂上的人們

崖頂上的人們啊！
我不知道你們是來吹海風，聽海濤或者拍照片。
你看那海裡的波浪，起伏翻滾和你們一樣忙碌，
東北季風要是來了，那就大浪滔天日以繼夜；
你若問我何時歇歇，
我只能偷偷告訴你，
除非大海停止心跳。

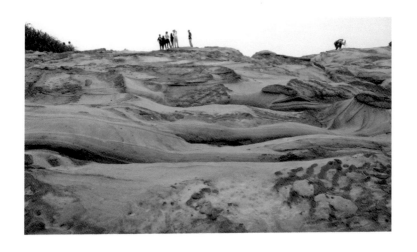

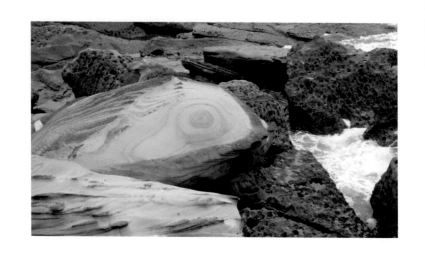

## 魚

地底隆起，岩漿爆發，
海水沸騰，巨浪嘯空。
跳出水面遍體鱗傷，
躺臥嶙峋礁石，
每天聽著母親呼喚卻無力游回，
我是被遺忘岸上億萬年前大海失蹤的遊子。

# 天涯遊子

波瀾在腳下迴盪偶爾濺起白色浪花，
凝望遠方，極目四野，水天一色。
海風吹著衣襟啪啪作響，海鳥嘎嘎呼嘯，掠空而過，
滄海茫茫，人置身其中宛如水中一粟。
你若問我在等待什麼魚上鉤？
枯坐岩頂，兩袖清風，
只能說迷途路上，我也是一名天涯遊子。

## 消磨

巨岩龜裂，色彩斑駁，海水起伏，濤聲轟隆，站在懸崖一角，海闊天空。你若問我為何垂釣在此？我只能說，女人拎著包包去逛街，我則帶著釣竿來逛大海，海面湛藍雖美，你若盯著很快就會頭暈。晴空萬里，薄雲悠悠，海蝕平臺需要大浪淘洗，而我的心需要時間消磨。

# 隔牆

僅僅一牆之隔便是兩個世界了。

此處水面如鏡，清澈見底，

好像一眼就可以看穿你透明的心底。

越過一堵石牆便是浩瀚大海，

那兒無垠無邊，波濤洶湧，深不可測。

人啊！

善變的心就像一道隔牆的兩邊。

# 美麗的陷阱

最美麗的地方也是最危險的地方。這兒碧波翻騰，白浪淘空，我倆像鱷魚安靜地潛伏於海水之中，鼻頭偶而吐著氣霧，海鳥在頭上打架懶得理會，崖上風化的岩石掉落脊梁也無動於衷。不要以為我們一動不動早已僵硬，獵物未現不會輕舉妄動，這是個死亡陷阱，你可能不知，我們是從遠古時代一直饑餓到現在的兩隻海龍。

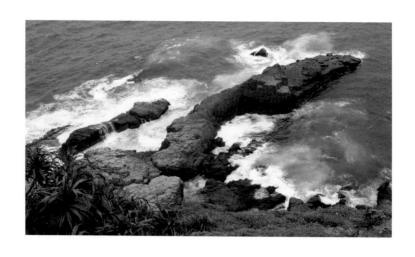

## 脈絡地圖

有很多東西人眼是看不見的，只能憑聽覺、觸覺或感覺，譬如脈絡、性情和脾氣。因為容易掩飾，所以視覺不準，言語可以欺騙，所以聽覺不準。身體的自然反應可以透過觸覺感知，而心理的情緒抒發可以透過感覺了悟。就像這遠古風化的岩壁一樣，每個人心中都藏有一張自己的脈絡地圖。

# 心事

藍天碧海，無盡的浪潮是暗礁彼此傾訴的言語，
　當我們的呼吸和波瀾吐納化為一體，
　通透的海水就如同我們互相坦白的祕密。
　水邊的魚兒和礁岸的海螺或許偷聽，
　　有很多故事在這兒被風吹散，
　　　你的心事除了我，
　　　　還有大海知道。

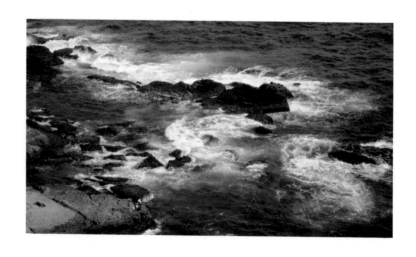

# 心跡

其實我們很難向別人表達一個人的心跡，
因為那是一段心路歷程，是時間積累下來的各種情感，
也是歲月沉澱下來的各種痕跡。
也許我們可以知道一個人當下的心理，
但想了解一個人的心跡，除非用心感受，
否則你捏不準它的大小輕重，
也說不清它的五顏六色。

# 倚靠

當我老的時候，面容失色，皺紋深沉，
隨時可能像秋天的落葉，隨風飄落。
在我身體憔悴衰敗，力不從心的時候，
是否能有一個肩膀，
像山林裡的一塊礦岩一樣讓我安然倚靠。

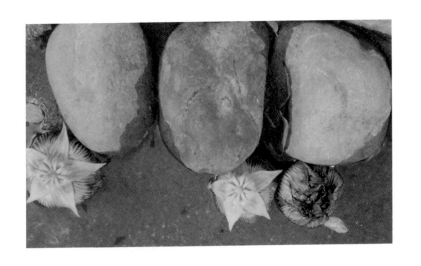

## 靠岸

漂泊久了也想靠岸，
落花再美也不能依憑流水。
只是岸邊這形形色色的石頭啊！
到底我要把春天的許多故事說給誰聽？

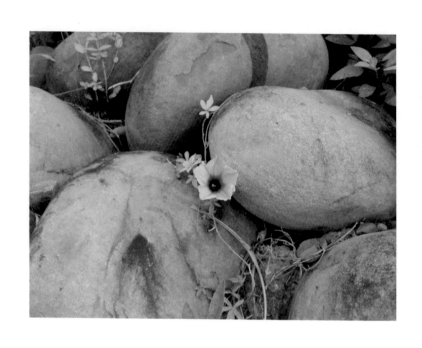

## 孤芳

孤獨地開花於亂石之中，
這裡蜂蝶罕至，雨露稀疏，
陽光曬著圓石發燙，草木艱難滋長。
如果不是七星瓢蟲偶然飛過，
我已忘了這是什麼季節，
雖說青春無價，
我只能孤芳自賞。

# 出海

在這蔚藍海岸揚帆出海,風平浪靜,晴空萬里,而雲淡風輕。你從海上來,說著橫渡黑潮經過的風浪以及水手搏鬥大海的逸事,我焦急地詢問每個人,是否看過一位老船長獨自駕著帆船,他可能忘記了回航的日期以及海上危險的風浪。

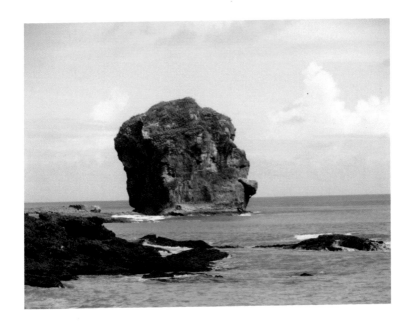

## 毅力

海風吹著銳利的孔洞像短笛的高音，
那是珊瑚礁已然死亡很久的墓穴。
躲在洞內，我總是聽著潮汐的腳步聲，忽遠忽近，
佇立斷崖邊沿，
招潮蟹偶爾好奇逗弄我剛生不久的枝葉。
為這枯燥海岸增添一點綠意，
我原是一顆小鳥無法消化遺下的種子。

# 掙扎

掙扎於刀刃似的礁石上，
烈日酷曬下的纖瘦軀幹無處躲藏。
去年的颱風摧毀了樹林，
漂泊千里，忘了今夕何夕，
身心俱疲而枝影孤單，
離家太久，
我自己也懷疑什麼時候才能上岸。

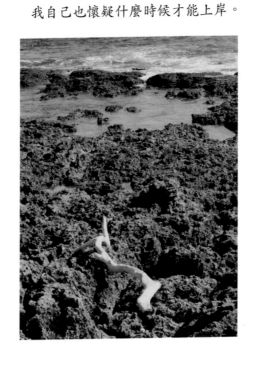

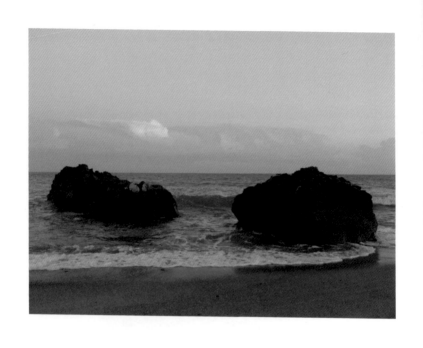

## 黃昏低語

波瀾在腳邊闌珊洄漩，海潮激盪整天也該休息了，
雲彩的換妝是今天謝幕前的最後演出，
它在等待信天翁排成一列致意通過。
併立看著落日餘暉，海水湧著我們前後，
當漲潮沒過腰線，小魚啄著手臂發癢，
這黃昏的沙灘除了我們的笑聲，
只有晚風羞怯的呢喃。

## 面目

石被埋沒在遍地黃沙裡便無可辨識，
人處在庸碌的環境裡也會沒有作為，
但是我在等啊！懇求大海賜予一個機會。
來一場劇烈的暴風雨，
驚濤拍岸，大浪淘沙，
讓海潮用力刷去我多年的風塵和污垢，
在雨過天青之後，還我本來面目。

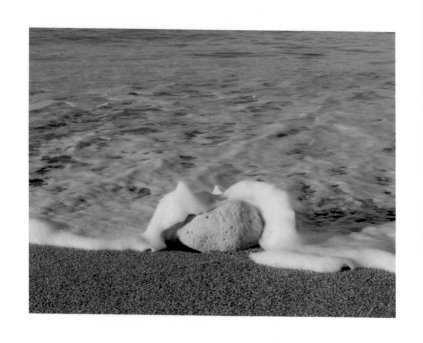

## 滅頂

和大海始終保持著適當的距離，我總是站在沙灘上，
遠遠地看著潮水起起落落，看著那藍色的波濤拍碎成
白色的海浪，又看著那白色的海浪在沙灘上攪揉成泡
沫。

這泡沫細膩、輕盈、潔白而快速，一不小心便被包圍
覆蓋了，感覺快要滅頂時，才恍然大悟這是吞噬者溫
柔的化身啊！

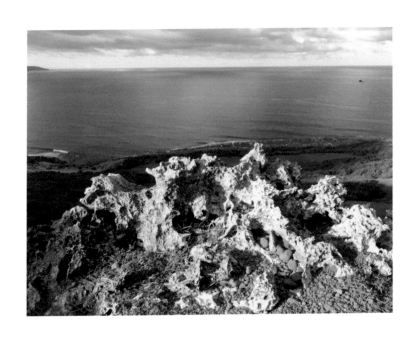

## 軀殼

崖頂白骨一堆，反射著太陽從白雲空隙射下的光芒，

從這裡眺望遠方，海天遼闊，一望無際。

海風吹得令人無法佇立，

我的荒塚嶙峋而削瘦，

無人替我立碑，

更不會有人祭拜，

我原是億萬年前從海底隆起的珊瑚集體死亡軀殼。

# 咆哮

一項情緒失控使用的言語以及一種暴戾言語發出的聲音。猙獰的面目夾雜著汙穢的空氣份子，人此時回歸動物本性，而人與人之間的傷害除了刀槍，拳頭還有咆哮。

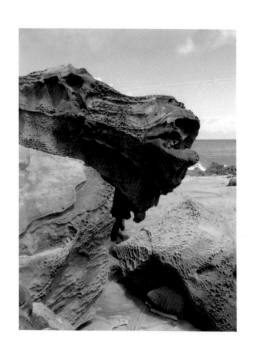

# 幻化

我是青空的雲朵，一匹飛行天邊的白馬，
馳騁逍遙，自由自在。
飛過亂石堆疊，腳下碧波萬頃，
而我終歸來處，
君不見，
我原是大海波濤拍岸激起的一朵浪花。

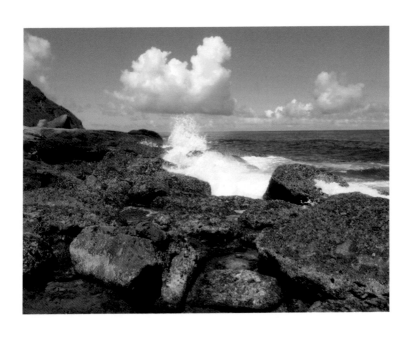

沉澱

大海表面看似風平浪靜，
但水面下往往暗潮洶湧，
在海裡流浪的，
除了魚蝦貝蟹還有海草和石頭。
漂泊久了都想沉澱下來，
就連石頭都想有一個家。

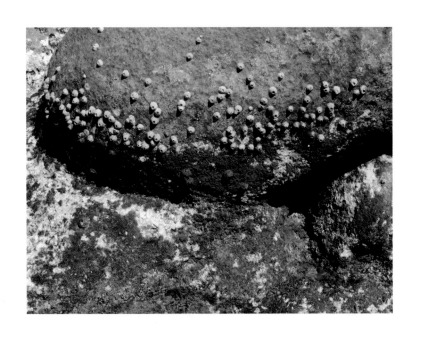

## 藤壺

總想找顆大石牢牢依靠，

不用再怕兇猛的暗潮以及殘暴的波濤。

浪條鞭打，我不會退卻，

烈日烤曬，我不會離去，

想要把我和大石分離，

除非火山從我頭頂爆發，

除非將我一一毀滅。

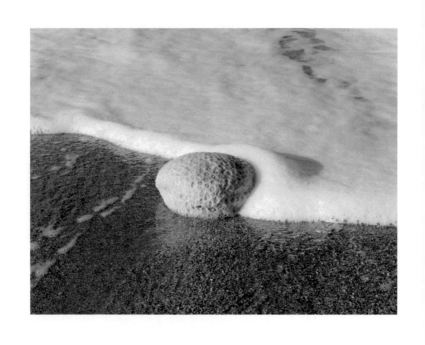

## 積雪

我到海邊來是為了尋找一段記憶，

一段那年冬季北京的記憶。

當時上山路上大雪紛飛，踏雪前行，沒深及膝，

寒風刺骨而天地蒼茫。

登頂而至，青空朗朗，極目四望，

山上、山下以及對面山頭，

白雪皚皚，那是一個令人記憶暫時空白的世界。

# 攔路虎

此處山中小徑，大樹掩映天光，
除了兩旁落葉，路上行人稀少。
無人前來，暫時酣睡，
一覺醒來發現已是千年過往，
而我日夜等待那個名叫武松的行者，
至今未至。

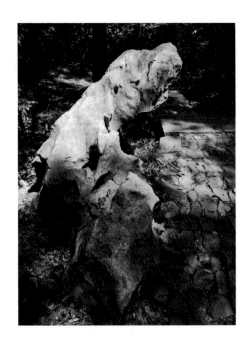

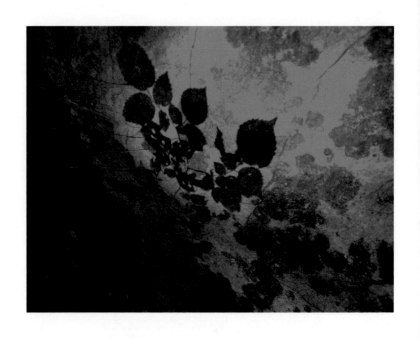

## 石畫

斑駁的石頭拓印著枝葉的光影，
虛實之間存在一種曼妙美感。
風吹著枝葉搖曳而石壁上光影變化深淺，
是大自然在石上作畫，
我只是用相機記錄這可遇不可求的機緣。

## 山脈

岩石嶙峋，奇峰崢嶸，
層巒疊嶂而光影錯落，
沿著峽谷積滿枯葉。
徘徊小徑，柳暗花明，
突然眼前出現一座小型山脈。

# 天洞

古代遺留的火山熔岩，岩壁遮天，面體烏黑。

從這裡向外遠眺，

海天遼闊，水面金光燦燦，光芒鋒利刺眼。

靜坐山洞之下，吹著海風非常涼爽，

而隨著時間推移，

海面光芒爍熠，天邊雲彩幻化，

真是天地有大美而不言。

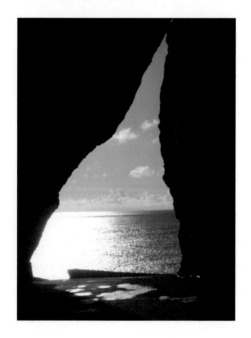

# 王者的眼淚

在動物世界裡，獅子為萬獸之王，
年輕獅王，馳騁四野，睥睨群雄而駕馭群雌，
和古代皇帝地位一樣。
及至年老力衰新一代獅王崛起，便要讓出江山，
黯然隱退然後孤獨老去。
這樣的心路歷程，
連獅子都會望著天空掉下眼淚，更何況人呢！

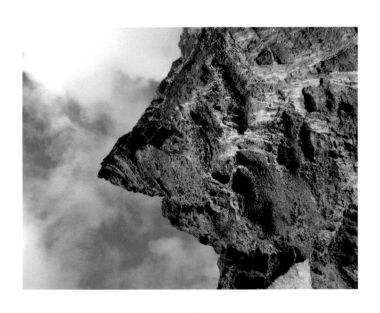

# 浦公英花開

　　站在這裡一面看海，一面看著浦公英花開。

　　晨光剛剛上岸照著山坡，碧綠如茵，

　　盛開的浦公英像散落一地的珍珠，圓潤明亮。

　　躺在斜坡歇腳，海風輕拂，

　　順手折一支羽毛織起的繡球吹向天空。

　　小時候未完成的心願啊！

　　隨著浦公英一起去旅行。

## 翡翠

因為有妳遮風擋雨，
才能在石灰岩的心窩裡，慢慢成長。
海風吹稀了妳的白頭，
沙鹽蝕皺了妳的面容，
而我希望趕快長大，
長到在妳還能憶起往事時，
為妳胸前帶上一串翡翠。

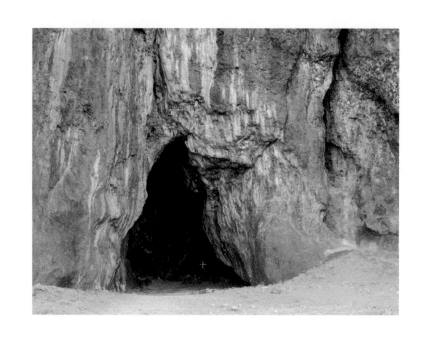

## 黑洞

面向海風，
大理石紋路的洞口吹出長長的尾音，
忽大忽小。
我不知道為何洞裡立著白色十字架，
難道是這山洞像一團黑色的火焰，
或者這長長的尾音，
是一曲致命的銷魂曲。

## 在青春的路上

藍天白雲定格在高聳的岩洞前，
騎摩托車的青年男女帶著笑聲呼嘯而過。
我埋伏這裡多時，
拿出相機把他們一舉擄獲，
他們的呼笑聲停留在洞裡迴盪，
而我把他們永遠定格在青春的路上。

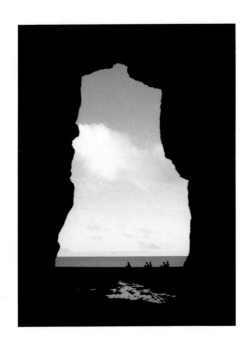

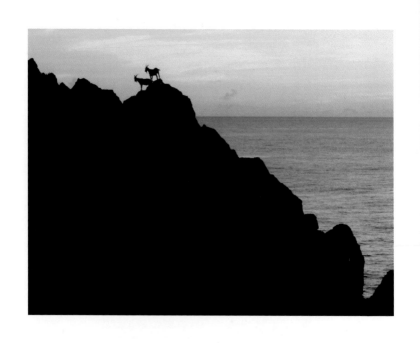

## 海角天涯

黃昏降下了帷幕，雲彩慢慢卸去了衣裳，
大海叫囂了一天也累得動彈不得了，
我們佇立天涯海角，眺望大海疲憊的倦容。
天地悠悠，人海茫茫，
黑夜很快就要來臨，
能在山水相逢必定前世有約今生有緣。

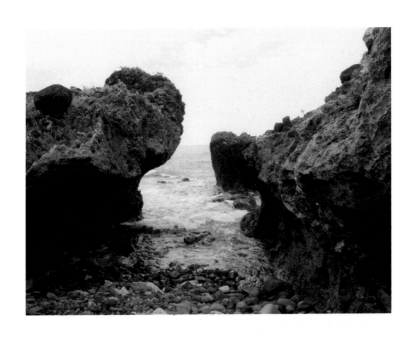

# 傷口

情感就像大海的波濤；
為情所傷的傷口，
就像裂開的礁岩。
裂開的礁岩是一道歲月的傷口，
一道永遠不能癒合的傷口，
除非你能放下，
放乾大海的波濤。

## 滄海一粟

都市裡，街道狹小車輛繁多容易出車禍，
人與人之間，空間不夠、想法太多容易起衝突。
都來看海吧！
這裡不分政黨，沒有五顏六色，
只有永遠的波濤和海天一色，
而人置身其中，
不過是小鳥不小心遺落滄海的一粒黃梁小米。

## 張牙舞爪

網路媒體方便了信息傳播，
同時也造就了紛亂的世界。
這個年代，
不管私人或官方，真名或化名，
不管真實或捏造，白天或夜晚，
只要心裡不爽往平臺一丟，
隨時可以對著天空張牙舞爪。

# 天堂

很多人死後都想上天堂，
但是活著的時候卻把自己活在地獄裡。
人活著時若欲望太多而導致煩惱不已，
每天痛苦不堪那就等於活在當下的地獄。
生活簡單，圓滿自在，
就像兩隻小羊吃著腳下青草，頭上頂著藍天白雲，
這就是天堂。

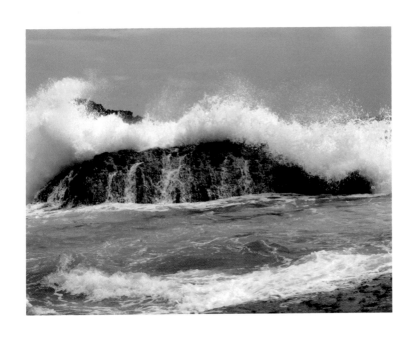

## 浪花

一灘海水緩慢地流入沙灘，被烈日蒸發，
無聲無息而不留痕跡，
而我不是泛泛之輩的海水。
我是一名舞者，是一股重力加速度的激流，
找一塊銳利而堅硬的礁岩，不惜代價地以身相殉，
才能在碧波萬頃裡，擎天破空，
揮灑出億萬朵雪白的浪花。

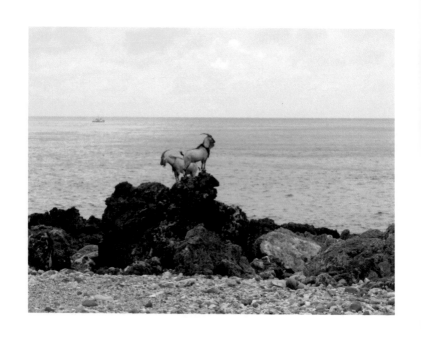

沉默

沒有海鳥飛過，
沒有螃蟹走動，
這無聊的海風和灰蒙的天氣沒有一點變化。
不知多久了，
我們背對背的沉默和腳下的礁岩一樣，
都已慢慢長出了青苔。

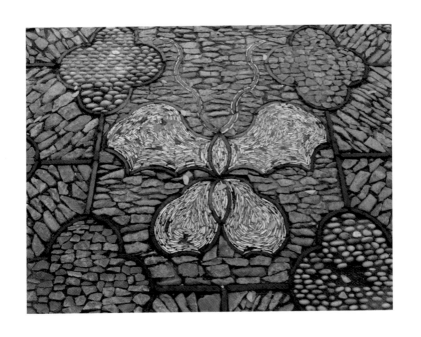

## 白蝶

羨慕蜂蝶飛舞於庭園，常常追逐於玫瑰花叢之中。
那粉色的桃花、嫣紅的海棠、白色的茉莉還有黃色的
桂花，隨著季節依次凋謝在眼前，不知多少年了，隨
著某個秋天的黃葉一起飄落地面，我是一隻再也無法
振翅的白蝶。

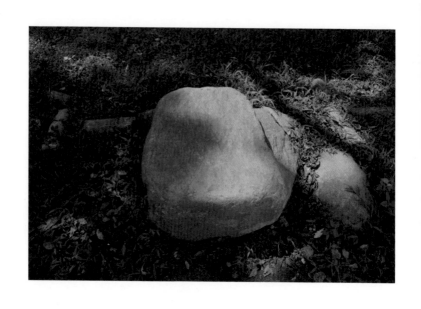

## 樹下的茶座

我總是坐在這顆石頭上歇腳，
陽光從頭上的相思樹梢穿透掩映。
涼風從小路蜿蜒吹來，眼前是綠油油的一片茶園，
而眺望遠處是山脈連綿，層巒疊嶂。
酢漿草在旁邊開著嫣紅的小花，
即使喝著白開水，清風徐來，
也陣陣飄著茶香。

# 沒落

帝國的沒落已是遙遠的千年往事了。

當時宮殿富麗堂皇，松柏成行，

潔白的大理石柱兩旁種滿了玫瑰，

而沿著城牆遍地開滿了罌粟花和結著無花果。

如今宮毀牆塌，罌粟花稀疏散落，

只剩下我這斑駁的老石還留著輝煌的記憶。

堅持

有些東西無可堅持，
就像秋天的黃葉再怎麼堅持也無法抵擋地心引力。
歇腳在樹下的石上，
發黃皺摺的臉孔訴說著歲月的滄桑，
一旦失去重量，
隨時可能被風帶走。

## 做自己

田裡的波斯菊開得正豔，
蜂蝶簇擁，隨風搖曳，
遠遠望去真像一片翻騰的桃色海浪。
不與群花爭豔，
我只想筆直地綻放在堆著鵝卵石的田埂旁，
這裡安安靜靜，
沒有風沙喧囂。

# 修行者的石室

把一間小室修在山壁陡峭的凹處，
夏日涼爽而冬季屋簷垂掛著冰柱。
直條的木窗可以透視對面的山巒。
小鳥有時會來窗前打個招呼，
在這裡禮佛、抄經、打坐，那是日常活動，
忘了我是誰，
才是我最大一門功課。

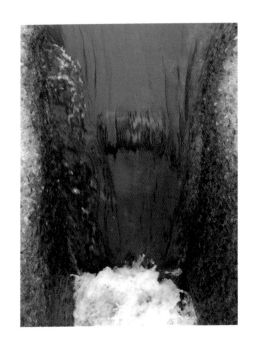

激流

一灘平緩的河水，被兩塊人工巨石掐成一條小縫，
就變成一湍激流了。
心胸就像一灘平緩的河水，
在寬闊的水面安靜無聲，潺潺自泊，
一旦狹小了，
就變成一道激流，
喧囂四濺。

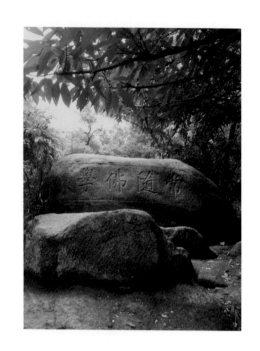

## 佛語

佛語被刻在這裡，
上山的人都能看到，
因為這是入寺必經之路。
從這裡路過的人如過江之鯽，
大部分急著參拜在佛的跟前，
而我這句入門的法相，
行人啊！你卻匆匆錯過。

## 破碎

世事無常，
我知道，要勇敢地面對人生的風雨。
對別人要有愛心和耐心，
重點是要有一顆溫柔的心。
至於自己，一定要堅強，有一顆堅硬的心，
即使破碎了也不能讓人看到傷痕的那一面。

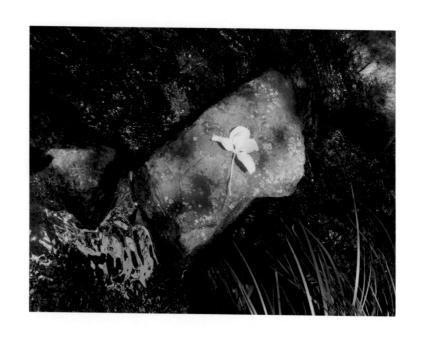

## 野薑花的回憶

樹上的蟬鳴聒噪得讓小溪的水流顯得特別安靜。

逶迤婉轉，潺潺汩汩。

我捲起褲管，溯溪前行，

陽光錯落在河面閃著銀光，

野薑花斜臥於長滿苔蘚的青石上，悠然睡去。

蜻蜓輕點水面，水草扶搖水中，野薑花默默無語，

也許那就是我們共同擁有的回憶。

## 清流濯足

古人有「枕流漱石」成語，可是溪流如何當枕頭，石頭又如何能漱口呢！不過是好辯者以訛傳訛罷了！實則應為「枕石漱流」，欲過著隱居生活，把石頭當枕頭，用流水來漱口。現實生活裡，我倒是喜歡找一條安靜的溪流，炎炎夏日裡坐在岩石上，捲起褲管把腳放入溪流，享受一種沁涼入心的快意，得到一種自由自在的解脫。

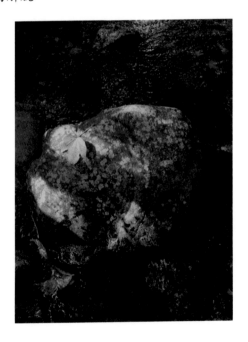

# 石刻

在中國四處旅行並探訪名勝古蹟，多年來我有一個結論。凡是風景最美的地方，必定有佛家、道家和儒家或者其他文化的足跡，這可能和人信仰宗教，追求美好，止於至善有關。最常見的是人們不畏危險在懸崖峭壁刻石勒字，把這樣的人文思想表達在大自然的山水之間，這中間必定有一種虔誠的信仰力量。

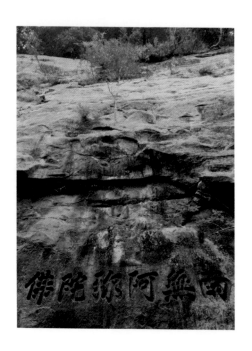

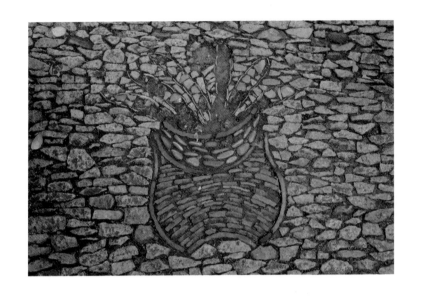

## 花瓶

西方文明有馬賽克拼圖而中國有拼花藝術。

利用碎石、小石、磚瓦等材料拼出各種花鳥魚蟲，

是一種獨特的中國庭園之美。

不管梅花飄零、桃花凋落，

不管青柳發黃、紅葉枯萎，

隱身於迴廊花徑，

一年四季永遠綻放著自己的容顏。

## 滴水穿石

樹上的水珠滴滴答答，
滋潤我的身體卻也浸蝕我的心扉；
柳絮紛飛，紅葉飄落，
季節的腳步在這裡來來回回。
看盡花開花落，院落滄桑，
我的心靈深處又能承載多少歲月的輪迴。

## 凋落的玫瑰

當我枝葉枯黃，
不想再泛舟江湖，起起伏伏。
負擔不了太大的風浪和顛簸，
只想就近有個依靠，
可以承載我的重量，
以及我老去的容顏。

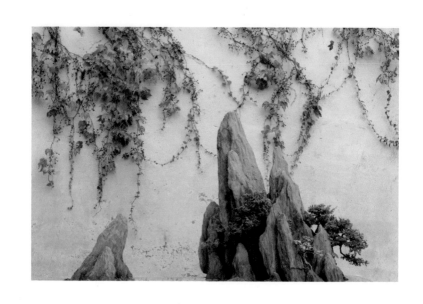

## 小中見大

樹藤蔓延，枝條繁茂，奇峰對峙，蒼松逶迤，
眼前是一幅寫意畫。
把大自然的遼闊山水搬到自家庭院一隅，
這是中國獨有的庭園藝術之美，
也是文人雅士天人合一和
小中見大的宇宙胸懷。

## 以虛就實

孤峰聳立，危崖嶙峋，

蒼翠點綴，霧靄繚繞，

這是中國繪畫的意境。

取材於山中石，在庭園裡造就一個虛景，

實則在這小小天地裡，

可以穿牆透視一個無限寬廣的真實世界。

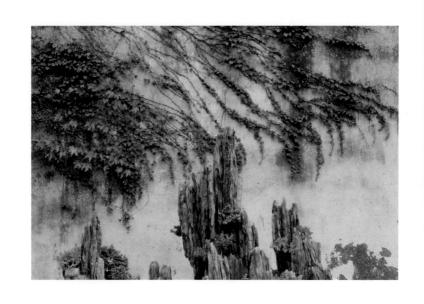

## 身臨其境

群峰崢嶸，孤樹屹立，
遠山紅葉，雲海蒼茫，
這是中國山水的佈局。
把中國山水的格局搬到院落牆垣，
這是一種返璞歸真的思想，
當年老力衰不能再跋山涉水，
庭前信步便能心似飛鳥，身臨其境。

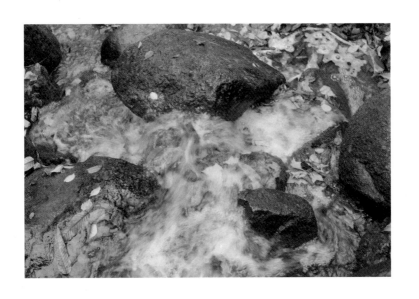

## 曲水流葉

小溪亂石堆疊，流水曲折迴旋，
黃葉依波逐流，遠樹隨風搖曳。
亂石無水顯得生硬，水流無石顯得單調，
流水和亂石本是一對冤家，
攪揉成曲水，
流走黃葉也帶走許多秋天的憂愁。

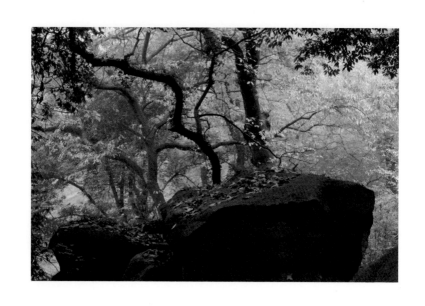

## 葉落歸根

秋天之後，哪裡都不想去，
就待在跟前的石頭上吧！
沒有流水，
小鳥偶爾跑來避雨，
談論著夏天的往事，
沒有寒風，
這裡可以安靜地腐去。

# 夢幻茶座

山路崎嶇，兩旁花崗岩錯落層疊，
攀登至此，想找一個地方歇腳喝茶，
讓清風吹拂，把腦袋放空。
要不是下著小雨，
這落滿黃葉的巨石便是我夢幻中的茶座了。

## 纏綿

霹靂爆炸之後相遇，纏綿於烈火熔岩之中，
冷卻前的擁抱成了永遠的廝守。
從此以往，春去秋來，
不管颱風下雨，無論陰晴圓缺，
想要分離我們，
除非天崩地裂，
除非世界再度毀滅。

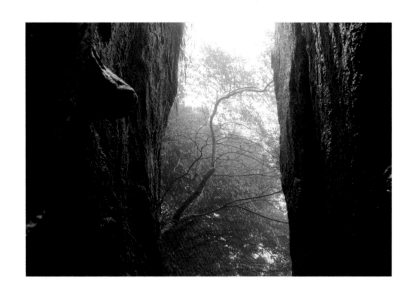

## 一線天

這黑幽幽的石壁高聳入天，
只留一個縫隙讓我透視外面的世界。
壁虎和蠕蟲在壁上相遇，我不能干涉，
伯勞鳥從上頭汙穢下來，我無力阻止。
如果不是對面一棵小樹對我示著秋天來臨，
我去年的春夢還在繼續。

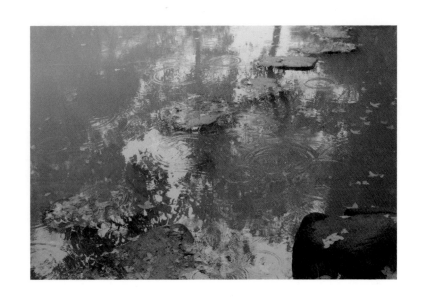

## 石徑

一條大石排成的小徑穿越小湖的中央，
秋天的黃葉隨風飄落。
雨滴在湖面激起許多同心圓的漣漪，
發出滴滴答答的聲音，
這是秋的組曲，也是江南雨天的風情。
我原想沿著石徑踏步前行，
可惜天平山雨漲秋池，只能落葉湖岸獨徘徊。

## 秋的禮物

北風吹起，紅葉飄落，
密密麻麻，層層堆疊，
這是楓樹告別秋天送我的禮物。
草木蕭瑟，寒意漸濃，
林鳥遠去，蛺蝶無蹤，
剛好我想要一床新棉被來過冬。

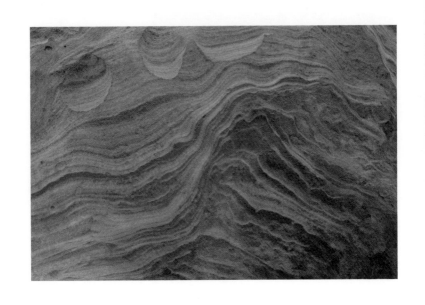

## 石紋

不和珠寶比價，不與翡翠爭顏，
你說我是大海波濤，我便巨浪翻騰，
你說我是高山群峰，我便邐迤綿延。
我是一塊岩石，
也是盤古開天遺留下來的一幅古畫。

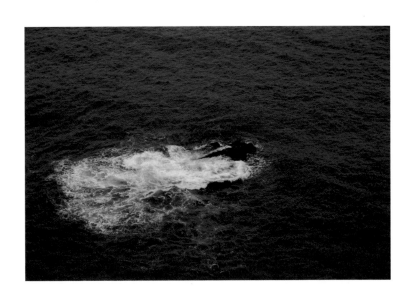

# 藍鯨

離家太久，暫時累了，不想再動了，
海潮拍著我的背脊捲起浪花。
把頭伸出水面，
前途茫茫，
面對大海無盡的波濤，
何處才是我旅行的終點。

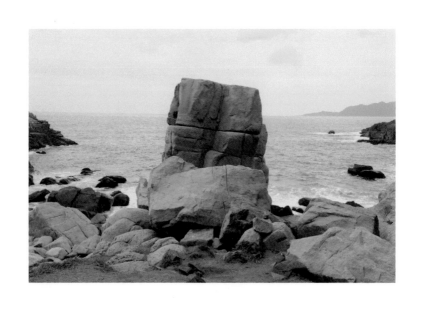

## 望海

也許我看不到大海盡頭更遠的風浪，
千帆過盡，等待的人啊！杳如黃鶴。
人事更迭如同潮水，物換星移不知幾回，
面朝大海，茫茫渺渺，
守著一個人的心，
終於堅硬如石。

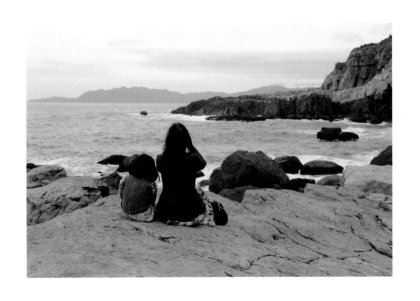

## 對話

小孩：「終於看到大海了，打著赤腳在岩石上很舒服，
就像回到家裡一樣自在。」
媽媽：「你怎麼就這麼喜歡大海呢！
喔！我忘了，你是巨蟹座。」

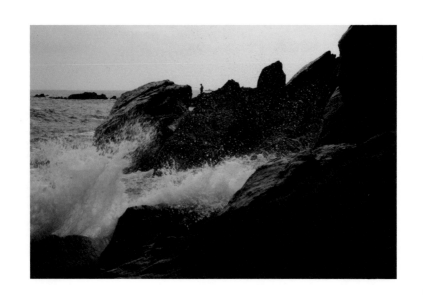

## 垂釣

海潮拍岸，雪花飛揚，

黑岩無語，白浪咆哮。

獨自一人垂釣，不管外面的世界，

魚獲不是重點，風景無暇欣賞，浪花濺濕衣服無所謂。

佇立危涯，我在鍛鍊視若無睹，

讓這輩子一顆火熱躁動的心，

不再起起伏伏。

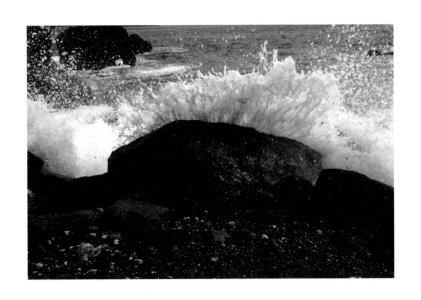

## 衝突

相對的沉默太久，是誰先要打破這個僵局。
一開口，便是氣勢如虹，雷霆萬鈞，
鐵青的臉色像萬馬奔騰，肆虐草原。
氣消了，是誰要先說對不起，
低沉的尾音，像一陣緩緩衰退的潮水。

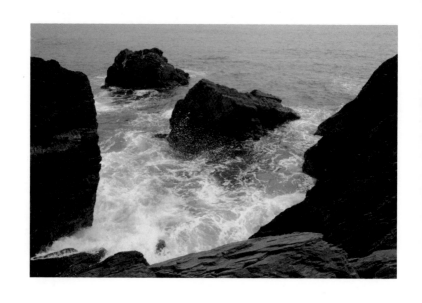

## 距離

有些事情想法南轅北轍，
對坐喝著咖啡，想伸出手拉近彼此的距離。
冷冷的的言語，如波瀾湧盪，
感覺眼前桌面像一夕潮水，
我們之間隔著的不是一道鴻溝，
是一座大海。

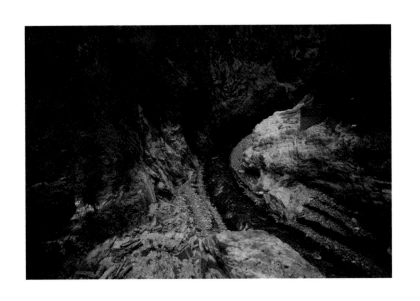

## 龍困淺灘

峽谷逶迤，懸崖峭壁，溪水蜿蜒，流聲轟隆，

困在立霧溪旁，每天只能聽著山谷回音。

望著櫻花鉤吻鮭魚奮力迴游，燕子飛來頂上築巢，

而垂老的身軀卻無力回天，

我是天崩地裂的古老紀元被壓在谷底的巨龍。

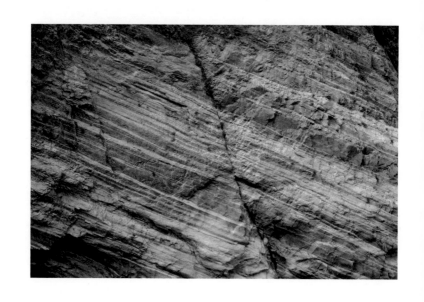

## 裂縫

萬丈峽谷宛如刀削，這是造物者的鬼斧神工，
山體雖硬，承受著地震的巨大能量，
裂出一條長達幾百米的裂縫。
抬頭仰望，對面山壁高聳入雲，
往下俯瞰，溪水湍急深不可測，
相機拍不出其磅礴氣勢，
除非身歷其境。

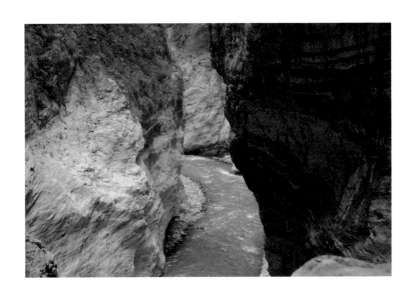

分隔

有些事一旦發生就不可能回頭。
彷彿一夕之間我們就已經皺容滿面，白頭蒼蒼了，
岩體風化，石灰銷蝕，
望著你咫尺天涯。
分隔在我們之間的不是一條溪流，
而是億萬年的時光啊！

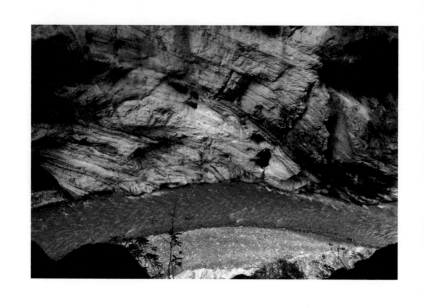

## 歸來

溪水遠逝，不捨晝夜，

天地擠壓的山體佝僂沉重，峭壁上被雨水沖蝕的凹洞，

成了燕子築巢所在。

冬日造訪此地，

燕子卻渺無蹤影，望著對面山壁大喊，

燕子啊！你何時歸來？

斷崖不改，流水依舊，只有回音震盪整個山谷。

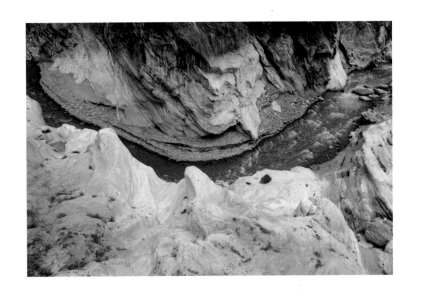

## 一條蜿蜒的河流

巍峨崢嶸，山壁如削，

溪水淙淙，回音如雷，

佇立這裡，不由自主敬畏天地。

一座高山峽谷，來自一位神工鬼匠，

它是一條蜿蜒的河流，

日夜不停地雕鑿著大理石美麗的紋路。

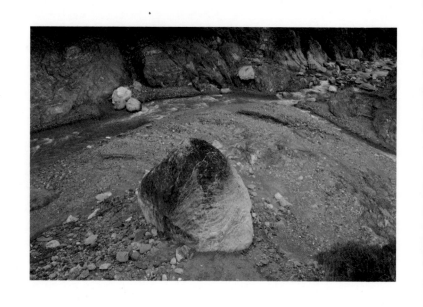

## 沐溪石

從山頂縱躍而下，
我來溪谷洗滌滿身歲月的風塵，
溪水清澈冷冽，
剛好冷靜一顆躁動多年的心。
這裡山谷空幽，天地寂靜，
沐浴舒暢之後，
剛好可以枕流而眠。

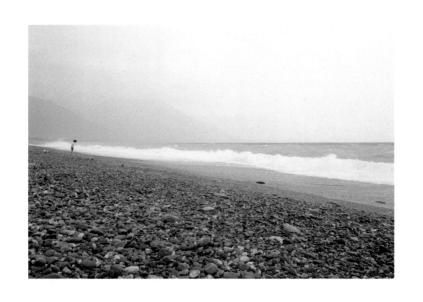

# 尋找

碧波浩渺，水光接天，
這大海剛起的風浪啊！
如玉粉碎，漫天飛灑。
水花濺濕了整個海岸線，
此時來到海邊，不是為了撿拾貝殼或者小石，
我是來尋找一顆含著淚水堅硬而被磨難的心。

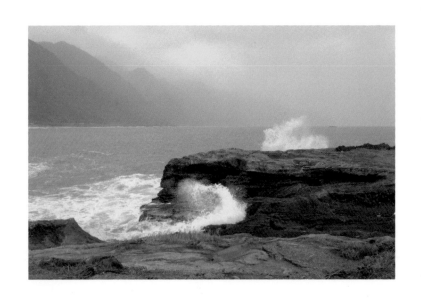

## 奮力而起

海浪迅疾，波瀾壯闊，層巒邐迤，山水相連，
來到這裡看海，真的能把煩憂拋到九霄雲外。
眼前大海怒吼，潮水翻騰，
因而激起美麗浪花，
面對人事跌宕，困頓挫折，
我又何嘗不能奮力而起呢！

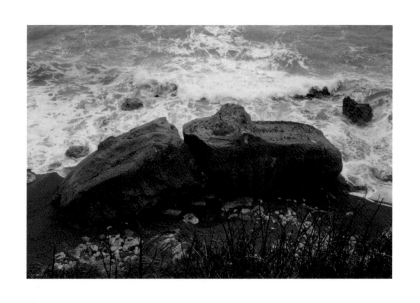

## 傾訴

上岸後，無法一一向你講述，
我人生背後所經歷的風浪。
你看這蔚藍的天空，碧綠的海水和潔白的浪花，
眼前如此美好，而浩瀚宇宙中人何其渺小。
人生短暫，只管乘風前行，
至於怎麼踏浪而來，
就把故事留給大海。

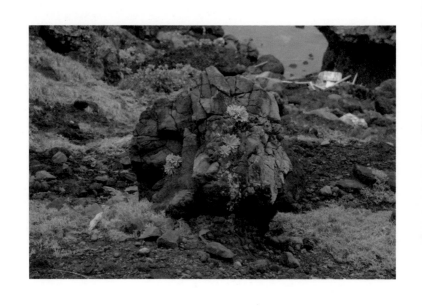

# 岩之花

地殼開裂，岩漿噴天，火龍四竄，海水沸騰，
那場海底火山爆發已是幾千萬年前的往事了。
一塊古老的火山岩，歷經滄海桑田，
卻在上面長出了花草，
這岩之花呀！
你若傷了她，
必定流著地球原始生命的血液。

## 心海

每個人都有一些往事，那些刻骨銘心的人啊！
總趁著無人的黑夜在你平靜的大海激起浪花。
而當你仰望天邊，白雲悠悠，滄海浩渺，
回頭背後有些事盡是隨風遠去，
有些人早已了無痕跡。

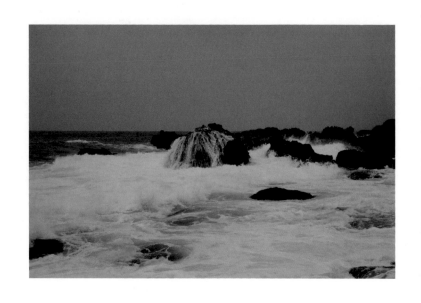

## 入夜的浪潮

入夜的浪潮像一群天黑的猛獸，猙獰著青眼，露出了
獠牙，並且口吐著唾沫。海浪衝擊像老虎低沉的吼
聲，波濤激起像土狼刺耳的嗷嘯，我是帶著相機企圖
來捕獵的，必須盡可能地靠近獵物。而此刻，離吞噬
應該也很靠近，因為飛撲而來的獠牙唾沫已然濺在了
我的臉上。

## 生命的密碼

山巔之石，紋路曲折，密密麻麻，很像迷宮，
這是一個巨大珊瑚礁遠古的死亡軀殼，
見證了海底隆起擠壓成山的理論。
海底變陸地，海洋生物演化成陸地動物，
聽說天上的飛鳥原來在海裡游泳，
人類遠古的祖先也可能是水中浮游生物，
難怪我每當聽到大海的濤聲，感覺像母親的呼喚。

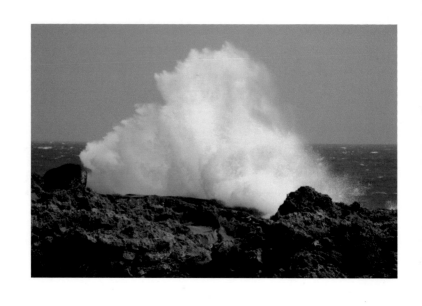

## 海和岩的相遇

平靜的海潮和圓滑的岩石都產生不了浪花，
美麗的浪花背後必定是洶湧的風浪和曲折的礁岩，
那是一種崑崙玉碎，天馬橫空的磅礴氣勢。
人生的際遇就像這海和岩的相遇，
不同的組合有不同的風景，
你看到的風景就是你的選擇。

## 人面

厭惡於卑躬屈曲，不想再阿諛奉承，
軟弱的心疲憊了，不想要多餘的言語和虛偽的表情。
於是我漸漸沉默，
沉默於人群，沉默於天地之間，
直到軟弱的心堅硬了，
終於面容風化成崖頂的一片礁石。

## 石枕

親手植一株海棠於御花園，置一塊凳子一般的石頭在樹下。盼望春天來了，花開滿園，可以坐在樹下喝茶、看書和賞花，陽光柔煦而花影搖曳。花謝了，新芽滋長，枝葉掩映，可以枕靠岩石，和月光一起清歡同眠。

## 落葉

煙雨江南，水霧連天，護城河邊，桃紅柳綠。

坐在石欄一隅，眺望江水漫漫，

春天就隨著小船的搖櫓緩慢晃來。

小徑新芽晶瑩，路過行人匆匆，

江風煙雨迎面飄忽，沒有撐傘，

雨霧沾濕了黃色衣裳，

我是江邊去年被遺忘的一片落葉。

## 古牆上的花草

毀棄的城牆保留著部分蘇州古城的遺跡，
護城河邊上的城牆縫隙中，
春天裡長出了花草，喚醒了這座古城遙遠的記憶。
路過駐足，新芽初萌，
令人想起姑蘇城，想起五子胥、夫差、西施，
以及許多千年故國往事。

# 傷春

春天草木滋長，百花盛開，桃李爭豔，

這是一個萬物繁衍的季節，一切顯得生機蓬勃。

然而繁華盡處是落寞，

每當海棠飄零，楊花墜落，春天的容顏啊！

依隨流水遠逝，猶如女子青春短暫的縮影。

不禁令人感嘆！

惜春要趁少年時。

## 午後的約會

微風輕拂，水面飄渺，青石四周泛起清脆的波瀾，
柳條擺盪，湖光瀲灩，水中拖曳著枝葉的新影。
坐在此處岸上喝茶，後面盛開的繡球，純淨潔白，
舉目眺望，遠處對岸的櫻花當空綻放，火紅明亮。
清朗的天氣，安靜的午後，一個人的獨享時光，
此時無聲勝有聲，
我和春天約會在人間的四月。

# 山月

把古人的文章、名言或詩詞勒石立碑，常見於風景名勝或古蹟山川，而把現代詩人的詩鑴刻於山上的大石，就比較稀少了。阿里山海拔兩千公尺，森林廣袤，終年雲霧繚繞，這裡古木參天，櫻花遍植，還有好喝的阿裡山茶。而最讓我驚豔的是一處山林小徑途中，大石錯落，每個石頭上都刻著臺灣現代詩人的名詩。霧氣籠罩，林木蒼蒼，隨意漫步石階，眼前席慕容的〈山月〉佇立於一片芳草萋迷之中。

## 甦醒

酢漿草開著淡紫色的小花，沒人注意，常常埋沒於荒
草蔓蔓之中。今年來訪荷塘早了些，荷花沉睡一朵未
開，感覺整個湖面空空蕩蕩，甚是寂寥；摘一把酢漿
草小花放在水邊的岩石上，輕柔明亮，這才讓春天又
甦醒過來。

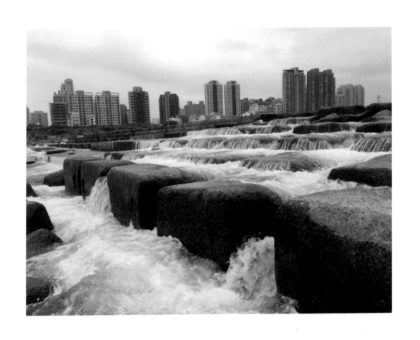

## 變遷

頭前溪後面的農田綠野如今變成了高樓大廈，
時光啊！
像奔騰的流水不再回頭。
春天的蜂蝶，夏日的小鳥，不知道去了哪裡？
這城市的變遷和我們逝去的青春一樣，
在腳下巨石的指縫之間溜走，
又急又快。

## 石頭的願望

前世闖蕩南北，奔波忙碌了一輩子，此生就不想再到
處飄泊了。寧願像湖岸一顆石頭，前面蘆葦稀疏可以
遮些強風，旁邊有著四時的花草自然生長，春天來時
開著各色小花，小鳥偶而過來歇腳聊天，至於沒有花
鳥的季節，就讓所有往事隨風。

# 皇家的華表

站在北京天安門外，皇家的一對華表，石柱佈雲盤龍，高大威嚴，最上頭各蹲著一隻瑞獸名叫石犼。石犼朝外，望帝不要迷戀宮外山水早日歸來，又稱望帝歸，另一石犼朝內，望帝莫要沉溺於宮內玩樂，又稱望帝出。

華表又稱望柱，是民族圖騰，是宮殿和陵墓的大型裝飾，也是古代皇家的重要標誌。石犼蹲坐露盤，望帝出入，從明朝永樂年間一蹲迄今已經五百多年。

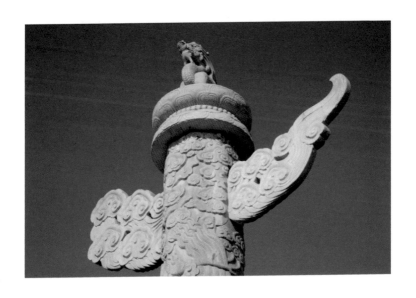

## 帝國的崩塌

　　始建於清康熙落成于乾隆的北京圓明園，曾經是當時
世界上最美最大的皇家園林。這個園林兩次毀於外國
列強的燒殺擄掠，一次是咸豐十年（1860年）的英法
聯軍，一次是光緒二十六年（1900年）的八國聯軍。
寒天蕭瑟，湖面結冰，冬日的斜陽照著園內的斷壁殘
垣，佇立其中令人有一種無以名狀的失落與難過，蹲
下來用手撫觸一隻當年被毀的石獅，傷痕雖已久遠，
不覺新愁突然湧上，帝國的崩塌如在眼前。

# 戀家

門口的太湖石長出了青苔，
蹲坐這裡也不知幾個寒暑了，
看過屋前的玉蘭盛開，
也聞著桂樹的花香遠去。
不去追逐蝴蝶，不與鄰犬嬉戲，
只是安靜地等待主人歸來，
我本是一隻戀家的花貓。

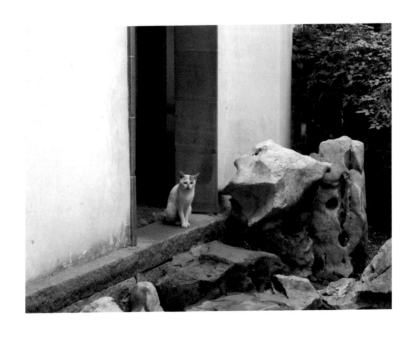

## 簡單

沒有團花錦簇，不用蜂蝶簇擁，
無需過多的五顏六色，
生活的美好有時來自於簡單。
一片青草地，
有一個地方可以安靜歇腳，
一杯咖啡和陽光一樣不冷不熱，
剛好可以滋潤心房。

## 沉靜的山丘

晨光照亮了青黃的草地，
露珠晶瑩，
沉靜的山丘泛紅著臉，
像一位安眠的女子。
小樹叢裡竄出幾隻小鳥，
放開了嗓子，唧唧啾啾，
叫醒了沉睡的大地。

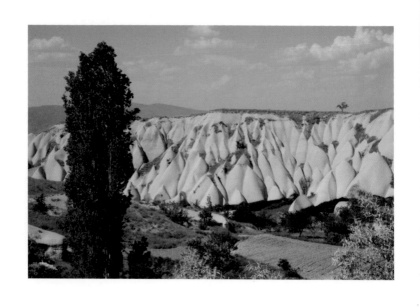

## 對面的山巒

白雲濃厚，天空晴朗，

不知多少年了，

那人總是站在遠處的山丘對我打招呼。

山巒豐盈，曲線柔美，

我想像著哪一天可以攀上崖頂，

和一個喜歡的人一起在樹下乘涼吹風。

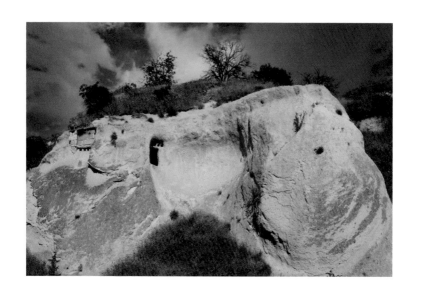

## 洞居

哪一天城市待累了，

真想找一個地方洞居，

遠離塵囂，隔斷聲色犬馬。

不用手機，沒有網路，

捨棄多餘的文明，

坐在家門口可以看到山崗上的白雲，

以及小鳥捎來季節的問候。

# 頭上的天空

頭上的天空，山壁偉岸，藍天白雲，
　　坐在地上背靠岩石，陰涼舒適。
閉眼休息，除了微風徐徐，天地一片寂靜，
這裡除了歇腳還適合讓一個人的心靈獨處。

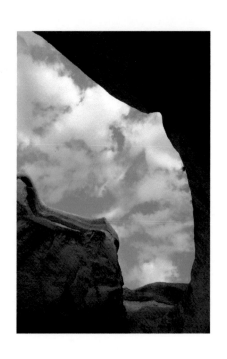

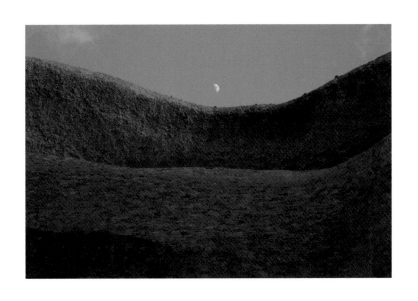

## 山崗上升起了月亮

天空清朗，山崗逶迤，
　　岩石粗獷黝黑，
　　月亮悄然升上了山頭。
　　此處顏色簡單，
　不見翠綠蔥鬱，未識奼紫嫣紅，
有時質樸的生活裡需要的就是這樣一個純淨的心。

# 一個人的山谷

攝影的樂趣有時呼朋引伴，
有時千山萬水我獨行。
空谷無人，天地寂寥，
青空一色，巨岩環繞，
陽光把我的影子照映在谷底深處，
拿起相機，
我拍下自己孤獨的身影。

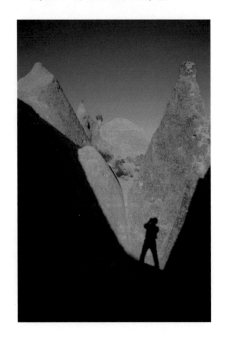

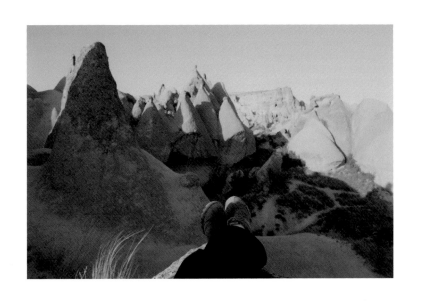

# 歇腳的地方

百里香、薄荷、鼠尾草、迷迭香、小茴香和蠟菊
佈滿了整個山谷，
這裡是一座天然的香草花園，
有哪裡比這裡更適合歇腳呢！
山風吹來，香氣離迷，背靠山岩，令人陶醉，
若不是時間受限，真想在這裡睡個午覺。

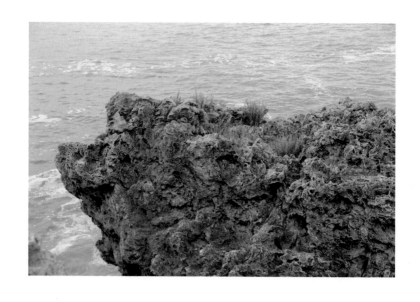

## 岩上的迷迭香

地中海海水蔚藍，沿岸曲折礁石嶙峋，
港口附近的礁石上長了許多迷迭香。
此種歐洲料理必備的香草，
每當海風吹拂，香氣飄忽，
聽說有經驗的水手，
聞著香氣便能辨識回家港灣的方向。

## 荒廢的牆角

毀棄的城牆無言地望著山下的城鎮，
這裡曾經的輝煌早已遠逝。
牆石風化斑駁，
訪客稀少，飛鳥罕至，
只有稀疏的野花在荒廢的牆角依戀著過往的風華。

# 悼念

斷垣殘壁的雕岩，

散落一地，面色蒼白，

這是已故帝國失落的容顏。

罌粟花隨風搖曳，鮮紅如血，

年年此時綻放，

這是千百年後在此悼念古城滄桑的唯一祭奠者。

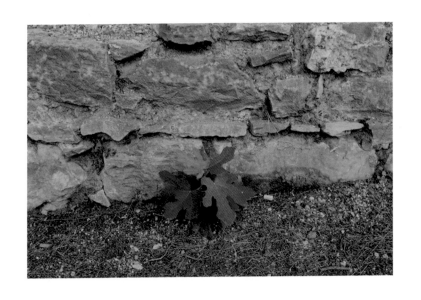

## 被遺忘的角落

殘破的牆角已看不出古城的樣子，
帝國的毀滅已經記憶模糊。
被遺忘的角落，
無花果歷經劫難烽火，繁衍世代，低調無華，
它用它自己的方式存活下來，
不開花只結果。

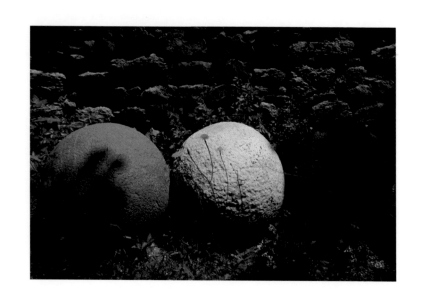

## 質樸的砲彈

戰火的煙硝已遠，歷史的恩怨猶存，
在博斯普魯斯海峽城堡的一隅，
靜靜地放置著昔日打仗的石頭砲彈。
野花牆邊，厚重質樸，
萬物的本質都是中性而無為，
人為的用途決定了它的屬性。

# 石板上的青苔

山裡潮濕，小徑的石板長滿青苔，
陽光透過樹梢掩映其上，
紅色果實掉落幾粒。
光影錯落，青苔的生長受亮光制約，
好像我們的內心深處，
常常黑白拉鋸，
善惡交鋒。

# 石桌上的野餐

自帶一些茶水、乾糧、水果和麵包，
　爬山最喜歡的便是就地野餐。
　　陽光明媚，大汗淋灕，
　　找個石桌石椅就地野餐，
　　山徑無人，綠樹參天，
　微風拂去我來自城市的風塵，
　　心與青山白雲同在。

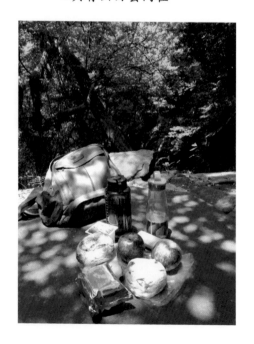

# 崖頂野餐

和小弟去爬獅頭山，山路眾多，似乎走錯路了，
山重水復疑無路。
幾經波折，來到一絕壁面前，眺望山河，豁然開朗，
真是柳暗花明又一村。
時值中午，拿出自帶乾糧，就地野餐，
清風吹拂，自由自在，
樹下有陰，坐臥崖頂有如神仙。

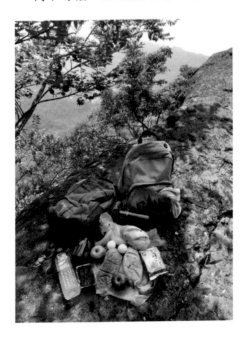

## 山門的石刻

造訪獅頭山幾回，
每次在此看到青石地面散落著落花黃葉，
而抬頭仰望寺廟山門，
特別喜歡嵌在門牆的一副石刻對聯：
「塵外不相關幾閱桑田幾滄海；
胸中無所得半是青山半白雲。」

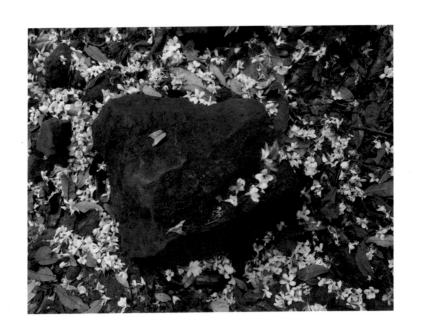

## 花開花落

每年這個時候被這麼多的花朵圍繞，

純淨潔白，

感覺是百般幸福。

同時也是這個季節，

如此多的蒼白臉孔，

在我眼前香消玉殞，

卻又令人無比落寞。

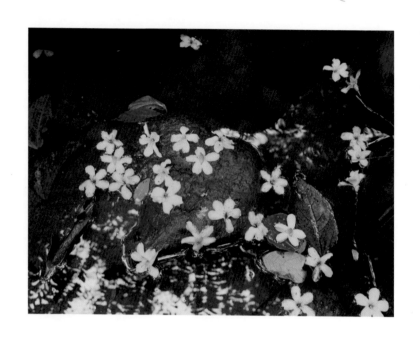

## 流水年華

當你高高綻放枝頭時，我看不到你，
當你隨風飄散時，我也找不到你。
浩瀚宇宙，山水相逢需要特定的機緣，
而人生苦短，韶光易逝，
在流水年華的路上誰又能停靠多久呢！

## 幸福的當下

炎炎夏日，綠蔭蔽天，
樹下有顆大石頭可以歇腳，
在此眺望遠山，蒼翠亮麗。
喝茶小憩，清風吹拂，隨遇而安，
感覺人生所謂的幸福就在當下，
就在小小的一石方圓之內。

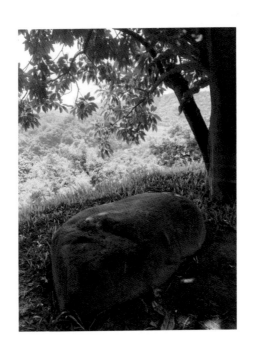

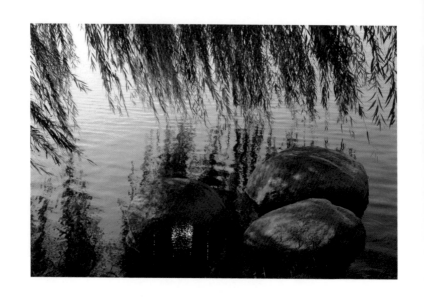

## 湖岸的午後

　　湖岸的午後，波光粼粼，水紋柔緩，春天的柳條翠如絲帶，靜坐石上，微風拂過我的臉龐輕如鴻羽。這裡適合行走的旅人歇腳，逶迤前行的石子小徑沒有車馬喧嘩，沒有人群熙攘，俯地可以看波濤蕩漾，仰天可以聽清風吟唱，眼前湖石堅實，垂柳婀娜，只覺春光如畫，真想在這裡睡個午覺。

## 湖岸邊的小花

湖水波動，拍岸回聲，向晚的柔光讓岸邊的岩石紋理
分明；春天的四葉草碧綠悠然，白色的小花挺立如
簪，我是情不自禁地默坐在妳的身旁。這裡遠眺湖面
波瀾悠悠，偶有水鳥低飛水上尋覓游魚，無須泛舟遠
去，不必羨慕范蠡西施，此刻湖風拂拭身上一路的風
塵僕僕，而一顆出塵的凡心早已遠揚而去。

# 相忘於江湖

泛世浮沉，人海茫茫，枝葉疏落，氣象蕭索，
冬日的山頂，巨岩突立，寒意瀰漫山巒四周。
此刻遠遠看著腳下的城市，感覺熟悉又陌生，
到這裡不是來傲嘯煙雲，也不是來睥睨林野，
　只是想藉著山的高度拉開與人群的距離，
　　看能不能暫時遺世而獨立，
　　　而過往的紛擾相忘於江湖。

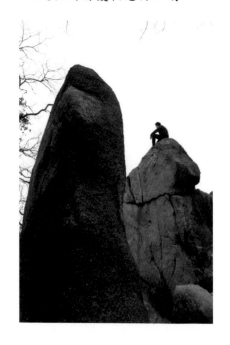

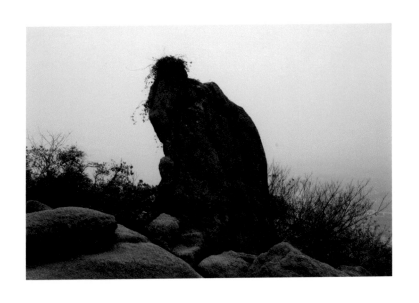

## 獨坐崖頂

崖頂雜木枯黃，蔓藤攀岩，
此地巨石佝僂，老態龍鍾，四周蕭疏清曠。
坐在岩邊，眺望腳下城市，
彷彿昨日的繁華聲色震天依舊，
靜看遠峰蒼茫，
近處偶有落葉飄過，
忽覺眼前的功名利祿卻又如過眼雲煙。

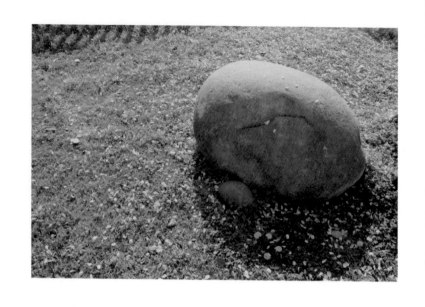

## 庭前一隅

小石靠著巨石，有如赤子依偎著母親，
垂絲海棠嫣紅亮麗，盛開在明媚的春光裡。
春風吹過，花飛如雨，灑滿了庭院，
海棠剛落，草地上的蒲公英拔地而起，燦黃如金。
生命也是一種節奏，
沉潛中蓄勢待發，絢爛後回歸平淡，
季節總有它的腳步，但願明年依舊春暖花開。

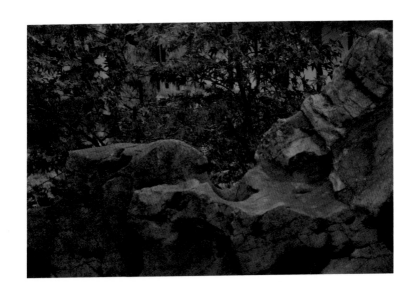

## 簡單之美

宋代的繪畫和瓷器在中國藝術史上享有很高的盛名，世界一致公認那是一種「大道極簡」哲學成就的「大美至簡」。宋人藝術風格，簡樸素雅，清逸高遠，秀麗婉約，一山一水、一石一木、一花一草皆能入畫。能把簡單的事物做到極致便是大美，這和能把日常簡單的食物做到極致一樣，簡單之美，心神領會，妙不可言，再三咀嚼，令人回味無窮。

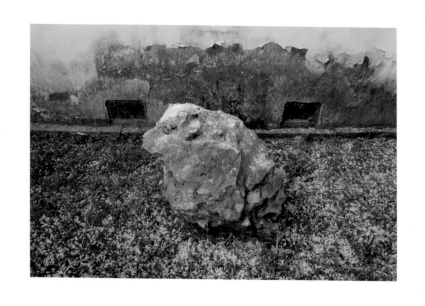

## 花雨石

牆角的太湖石堅峭而蒼老，和斑駁剝落的粉牆構成一
幅滄桑落寞的景象，假如不是海棠的花瓣灑落，這裡
已經感覺不出春夏秋冬。落花或許無意，但季節的腳
步無法阻擋，人過了一定的年歲或許別無所求，但人
在江湖總有一些不可避免，偶爾堅硬如石的波心，也
會在夜深人靜的角落，泛起一些往事廻盪的漣漪。

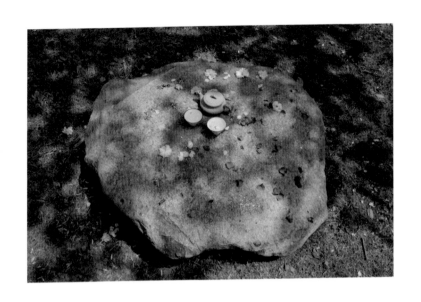

## 杯中花

人間四月的蘇州其實就是天堂，梅花、茶花、櫻花、桃花相繼綻放。來到一片花林，覓一塊大石，枝葉掩映，坐在這裡想泡壺茶順便歇腳，卻忘了攜帶茶葉。也罷！倒兩杯清水，閒坐花下，一旦春風吹來，落花紛墜如雨，就著杯中花瓣一飲而盡，此刻身心，我的魂魄，我的世界，裝滿了春天。

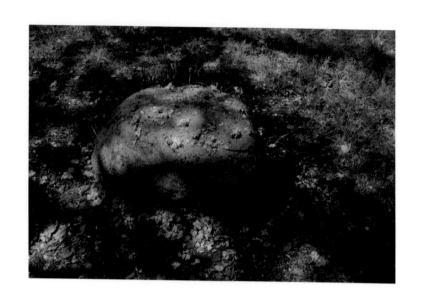

## 春天的回憶

春風吹落一片櫻花樹林，兩個小女孩撿拾一地的花
朵，就著林下一塊巨石玩起過家家，花瓣時而在石上
堆疊，時而拋灑空中紛墜如雪，小孩的笑聲如同樹上
黃鸝的鳴叫，迴盪林中。這應該是這個季節最難忘的
一天了，小孩長大後可能遺忘了記憶，但我永遠忘不
了當時的春天，我用相機記錄了石頭上的花瓣以及充
滿小孩笑聲的回憶。

# 梅下乘涼

環境變遷，地球暖化，六月的蘇州已是暑氣旺盛。
梅雨過後，黃梅果熟蒂落，來一處梅林，
枝葉翠綠濃密，而梅子掉落一地密密麻麻。
有一塊青石置身樹下，被滿地落梅青黃包圍，
就像春天的蝴蝶誤入花叢，眼花撩亂。
或許人生的際遇無法假設，
生逢在這樣的季節，又如何能夠自我逃避。

# 夾縫求生

古城高牆，疊石砌磚，
小草夾縫求生，貼壁向上生長，沒有放棄。
命是與生俱來，人無法選擇自己的出生，
但運卻隨著學習和成長而漸漸改變；
環境並不能決定一個人的未來，
正確的態度和堅強的意志才是命運的主宰，
大自然已給了我們這樣的啟示。

# 安頓自己

閩南話有一句諺語:「一枝草,一點露。」

即便一枝草,只要有一點露水就會頑強地活著,勉勵人不要妄自菲薄要積極向上。世事難料,人生無常,沒有人可以一輩子順風順水,一路上飛黃騰達。面對困境需要的是克服的毅力和活著的勇氣,即便全世界把你遺棄只剩下孑然一身,如何孤獨地生存下去,需要的是安頓一顆躁動不已的心,把心安頓好了,陽光就出現了。

## 人生平臺

　　每個人的人生平臺天生不一，有的人位於山頂之巔，
陽光燦爛，視野遼闊，但該處風雪呼嘯，也有高處不
勝寒的困頓。而平臺如我只是一塊粗糙誨黯的岩石，
坐落一處幽暗溪谷，透過樹上的空隙只有少許天光穿
透，所能承載的不過是春日凋零的花瓣以及秋天枯黃
的落葉；即便如此，我的心早已安定深鑿，不管春去
秋來。

# 人生六階段

中國《易經》乾卦六爻都是龍，以六龍來演繹人生的六個階段：潛龍勿用、見龍在田、終日乾乾、或躍在淵、飛龍在天、亢龍有悔。大意是：人生一開始要積蓄能量，不求表現，等時機來了再蓄勢待發，一旦開始表現便要時刻警惕自己，等到飛黃騰達之際更要低調保守，如果野心太過張揚擴大，最後會招致折損而後悔。《易經》又說：「見群龍無首，吉。」意思是：雖然都是龍，但人生各個階段要能調整應變，用不同的面貌來呈現，不能都是一層不變，因此才說群龍無首，人生才會圓滿安好。

# 朱買臣讀書臺

蘇州穹窿山除了春秋時代軍事家孫武在此寫兵書外，山中一塊巨石據聞是西漢時期朱買臣當年讀書的平臺。朱買臣江蘇吳縣人，自幼家貧好學，靠砍柴賣柴為生，年過四十仍是一貧如洗，朱買臣常於背柴山中誦讀經書詩文，而妻因家貧引以為恥最後改嫁。隨後朱買臣因緣際會得到漢武帝的賞識和重用曾官至會稽郡（今蘇州市）太守和主爵都尉，朱買臣衣錦還鄉之後，其妻想復合，買臣無意，潑了一盆水在地上，成語「覆水難收」典故即出自此處。

# 花影石

花與石是中國美學藝術的絕妙組合，不但常常出現在
庭園造景，也是水墨畫的最佳搭擋。有花無石顯得有
些空虛，有石無花顯得過於單調，花輕盈而彰顯，石
厚重而收斂，花色彩華麗，石色調淺絳，這樣在搭配
上取得一種完美的平衡。我近年則醉心於花影的攝影
探索，花影成像於石，有如水墨作畫於宣紙，這虛實
相映有一種渾然天成的美學。

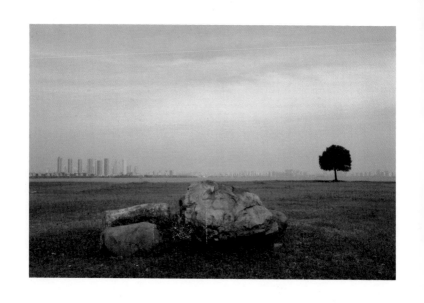

## 一水之隔

城市高樓，鱗次櫛比，距離此處儘是一水之隔，

然而這一水之隔便是生活文明的分界了。

這裡青草離離，雲靄蒼蒼，天高地闊，有樹為伴，

偶有情侶追逐放著風箏，嬉笑聲傳遍整個綠地。

無人之際，清風吹拂，曠野寂寂，

我便靜觀湖濤拍岸，

好似聆聽自己起伏平緩的心跳。

# 花下石

　　待在花下，其實我是花的一面鏡子，花看不到自己，但花的身影隨著天光掩映在我的心頭。日月更迭，四時流轉，若有人想要打探花的消息，就來我的跟前。我會告訴他這裡季節的顏色、夜光的明暗、小蟲的重量、風吹的速度，以及花開花落的聲音。

# 白雲悠悠

武漢江灘之外，長江滾滾，遠眺黃鶴樓，白雲悠悠。

李白曾來黃鶴樓一遊，本來也想題詩，但看到崔顥的名詩〈黃鶴樓〉便作罷，黃鶴一去不復返，崔顥一詩成名，流傳千古至今。

酷暑至此，走避樹下乘涼，坐在石上小憩，不遠處有一巨石橫距於前。巨石之上，青空朗朗，白雲幻化，想起詩人逸事，留下此照，做為當下心境的截圖。

# 山水如畫

岩石陡峭，山澗淙淙，枝葉蒼翠，天光掩映，
這是現實的曠野山水，也是中國水墨畫的原型。
中國的美學藝術不但把大自然的山水衍化成繪畫，
更把它濃縮在庭園造景藝術之中；
因而山水、繪畫、園藝三者互相呼應，
歷代諸多愛好山水的文人雅士，
便是集詩書畫和園藝設計於一身。

# 甘心做一塊石頭

民國初年，新月派詩人代表徐志摩著名的現代詩〈再別康橋〉中有一段：「軟泥上的青荇，油油的在水底招搖，在康橋的柔波裡，我甘心做一條水草。」南投的日月潭猶如一顆山中明珠，此地群山環繞，蒼鬱連綿，波濤浩渺，水天相接。沿湖小徑樹木扶疏，岸邊綠草如茵，到此漫步身心舒暢，經過湖邊一處樹下乘涼，我也想著，佇立在日月潭的湖光山色裡，我甘心做一塊石頭。

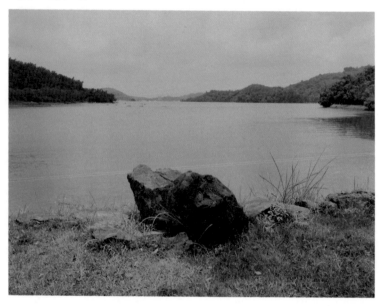

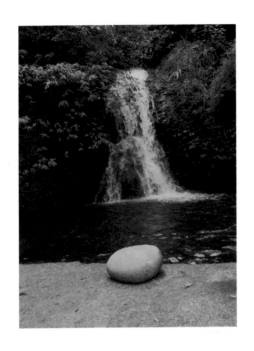

## 飛瀑滌心

崖壁蒼翠，如碧玉點綴，飛瀑雪白，似珠鍊垂掛，水潭清澈冷冽，波濤盪漾渺渺。

潭前石壁有如平臺，置放石頭于此，應是性情中人，我坐在這裡看瀑布奔流飛竄。

盛夏之際，城市到處酷暑難消，唯有此處涼意陣陣，初聽瀑聲轟雷震天，久置其中卻格外寧靜，此刻，莫非一顆火躁的心，已被飛瀑滌蕩一番而冷靜如潭。

# 野蕨的身影

在橫山大山背的山裡有許多步道，假日有空來此尋幽可以遠離城市的喧囂。步道是先民用青石鋪成的階梯，由山腰直通山谷溪底；昔日山裡農作物生產和運輸，都依靠人力挑擔，可以想像物資缺乏年代生活的艱辛。沿著石階拾級而下，小徑竹林隱約，山中蟲鳴鳥叫，而兩旁野蕨臨風搖曳，讓人感覺山野釋寂而心境悠然。

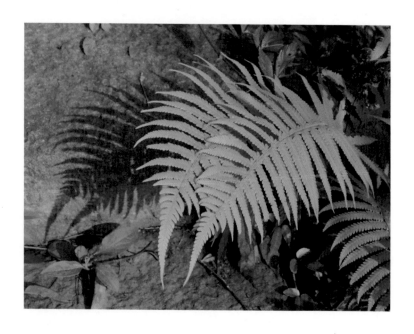

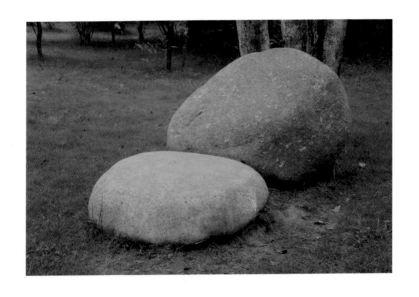

## 緣份

佛家相信前世今生和三世姻緣，說這輩子會碰到一起
的，不管是情侶、夫妻、家人、朋友和敵人，都是上
輩子有牽連和糾葛的關係人。有些人是這輩子來還債
的，有些是來報恩的，而有些是來討債或報仇的。信
與不信，每個人在生活中遭遇的人事物，自有一番體
會，而世事跌宕，人情冷暖，歲月在人生的過往裡慢
慢會給你答案。

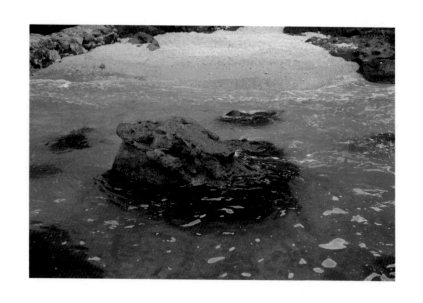

## 往事

有些塵封往事隨著季節也就飄逝無踪，有時想要從頭
想起又是那麼蒼白無力，也許是選擇性忘記，也許是
不願再面對，也許在生命中已是劃下休止符的歷史塵
緣了。

但是有些往事，總像大海的波濤一樣，日夜不停地迴
盪在心底，尤其是在夜深人靜的獨處時刻，反覆拍打
著一顆被歲月侵蝕的心，並且隱隱作裂。

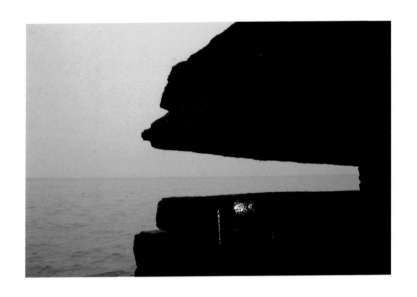

## 居安思危

有句成語叫「居安思危」，身處順境時切勿得意忘形，否則危險就會發生。危險有時並不來自陌生的環境，往往是發生在自己熟悉的人事物上。就像這大海的波瀾，表面看起來風平浪靜，實則水下暗潮洶湧，山崖的巨岩是遠古火山爆發遺留的海蝕平臺，它似乎張著一口大嘴，等待風浪掀起的夜晚，隨時準備吞噬過往的船隻。

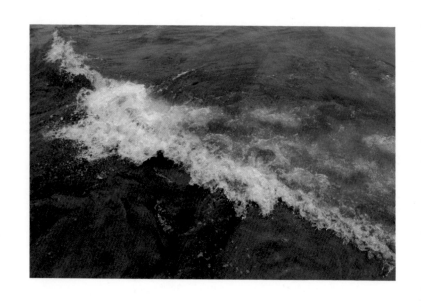

## 以海為鑑

坐在海邊岩上觀潮，海潮依照地心引力的節奏，一波
波緩緩地推向岸邊。遠看大海茫茫，近觀海水清澈，
海水平靜時，水下礁岩和海藻清晰歷歷，海水激蕩出
水花時，卻看不清水下景象。人也一樣，心境平和
時，可以看清人事物的本質，一旦情緒激動甚至散發
怒氣，便心志渾沌，令人矇蔽了雙眼，再也看不清周
遭的一切了。原來大海本是一面明鏡。

## 大地的傷痕

狂嘯一夜的波浪終於離去，清晨的海水慢慢地退到海蝕平臺的遠端，我坐在這裡觀潮，猛然驚覺一條逶迤前行的海溝列在眼前。這是海水退潮的最後道路，也是一條連接大海母親的臍帶，此地四周海藻翠綠，偶有螃蟹遊走，遠處白浪翻騰，海風呼喚依舊，永遠我是大地遺留的一道傷痕。

# 大海的孩子

海蝕平臺的裂痕，在海潮退去後留下一彎淺水，這是
大海母親離去時失散的孩子。而一彎海水不總是孤
獨的，除了一粒小石相伴其中，所幸偶有螃蟹走來浸
潤，海藻環繞四周形成柔軟的屏障。雖說身為一個大
海走散的孩子，我知道，當夜幕降臨，潮水一旦開始
上漲擁入，我便又能回到母親的懷抱。

# 偉大的雕塑家

遠古海底火山爆發，岩漿噴湧被海水冷卻後留下的堆積，經過億萬年的海潮衝擊，形成今日斑駁嶙峋的海蝕平臺。這是大自然偉大的雕塑家，替地球創造的美麗藝術品。坐在這裡看海，才體悟莊子〈知北遊〉裡的三句話：「天地有大美而不言，四時有明法而不議，萬物有成理而不說。」天地之大美，四季之順序，萬物之枯榮，都是大自然的力量造成，不是人的能力所及的。

# 一枕之緣

蘇州留園是中國四大園林之一，這裡古木參天，假山起伏，蓮池綽約，花木扶疏，而亭臺樓閣廊榭齋軒，更是一應俱全。園中植有果樹，初秋來此，柿子結滿枝頭，引來小鳥穿梭其中，散步園中小徑，果熟蒂落。一顆紅柿剛好掉在一方花崗岩上，風華落幕，不予塵土，我感於當下的一枕之緣，拿起相機拍下這個畫面。

# 濃縮山水

蘇州園林是中國園林美學的代表，也是古代文人、畫家、園藝家共同的智慧結晶。它的核心美學是「天人合一」，把大自然的山水和四時的花果，濃縮在一個有限的現實空間裡，而人身處其中與之融合一體。雖處喧囂都市之中，但闢一庭園鬧中取靜，人在小徑上，心在山水間，雖居院室廳堂而神遊宇宙山川，這是蘇式園林的一種生活藝術美學。

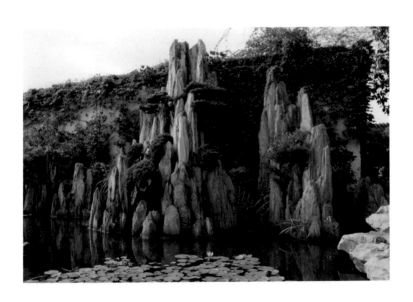

# 貴在神韻

花鳥魚蟲國畫貴在神韻，畫家栽花養鳥養魚者眾，但比較特別的是國畫大師　齊白石，白石老人畫蝦栩栩如生，躍然紙上，他畫蝦時置一水盆，裡面放了一群活蝦，一面觀察蝦的活動和神態，一面筆墨揮毫，終成極品。而國畫大師張大千和張善孖兩兄弟，寓居蘇州網師園時竟在園內養虎以觀形體和神韻，難怪畫出來的虎畫，虎虎生風，呼嘯震天。

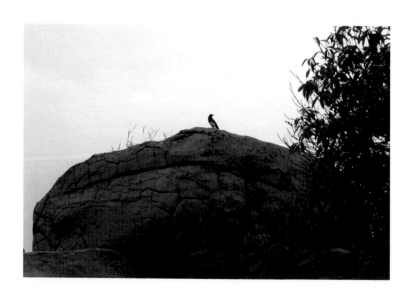

# 獨處的能力

山石蒼老，野草漫漫，枝葉殘影，寒暑寂寂。人若總是向外追求，活在別人的掌聲和讚美裡，那麼一個人獨處的時候，有時會感到莫名的害怕和孤單。習慣了熱鬧的舞臺，哪一天身處寂靜的角落，反而一顆心不知安放何處。很多人忙碌一輩子，退休後卻不知何去何從，因為還沒具備獨處的能力，獨處不是離群索居，無所事事，而是真正擁有一顆獨立卻怡然自得的心。

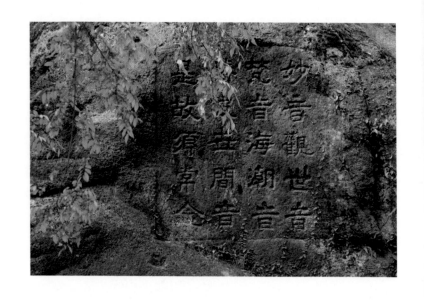

## 梵語

靈岩山，山雖不高，但山崖陡立，巨石深樹。一路登高磚石蜿蜒，兩旁顧盼竹林隱約，及至登頂忽覺天高地迴，湖光粼粼，波瀾浩渺，回首城市所居，鱗次櫛比，霧靄朦朧。山頂巨岩勒刻梵語，來此走訪不但運動身體，血液循環，順便念念梵語，吹吹山風，靜心除塵，難怪一路下山，身心輕快沒有罣礙。

## 安靜地睡著

一顆大理石紋理斑駁，或許來自萬壑千岩之中，
　　就那麼踏實地躺在綠草如茵之上。
午後的陽光映著斜斜的身影，清風偶爾撩動幾許小草，
　　感覺這石頭是安靜地徹底睡著了。
生活中有時身心俱疲，想要躺下來靜靜地睡一覺，
　　但卻思緒雜亂睡也睡不著，
而這塊護城河畔的石頭，此刻，真令人羨慕啊！

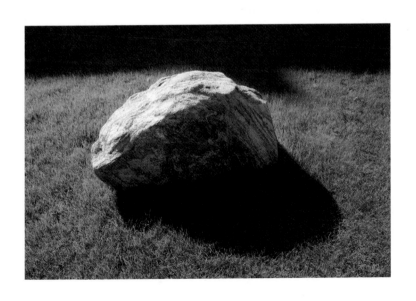

# 閒情意趣

一塊石頭表面粗糙，形狀怪異不堪，不能拿去造橋鋪路，無法用於雕刻勒碑，看起來是一無是處。在資本家的立場這石頭是被放棄的，因為沒有什麼價值，但是看在藝術家眼裡，卻如獲至寶，正好拿來置放在一片綠草空地之中，營造一種閒情意趣，而這「無用之用」正是莊子的哲學，這樣看似漫不經心的美學卻含著哲學的味道。

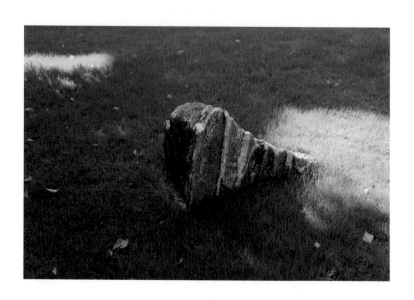

# 距離

湖波渺渺，水天一色，岩石堆壘河岸，和正在興建的城市剛好一湖之隔，這樣的距離產生一種美感。人與人之間保持適當的距離，可以避免過度的干擾和不必要的衝突。每個人的飲食習慣、生活方式和價值觀差異很大，夫妻、家人或朋友之間即便情感親密，讓彼此的思想和生活保有緩衝的自由空間，可以減少許多問題和傾軋，這也是一種生活藝術美學。

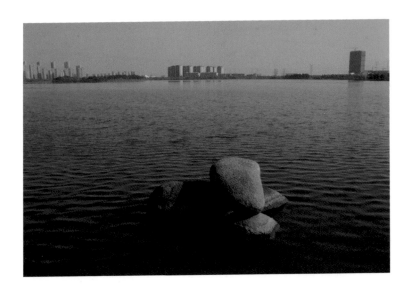

# 獨立

一顆岩石在水波中映著身影，獨立水面，絕世塵外，遙遙望著遠處方興未艾的高樓大廈。獨立並不是孤身一人生活或是離群索居，獨立不在於生活形式的隔離，而是在人格上的不依賴以及思想上的自主性，因此思想獨立方能人格獨立，人格獨立方能生活獨立。思想的獨立可以創造一個內在的自由空間，這個自由空間可以不受生活歡樂或困頓的干擾，是一個人心靈的最後淨土。

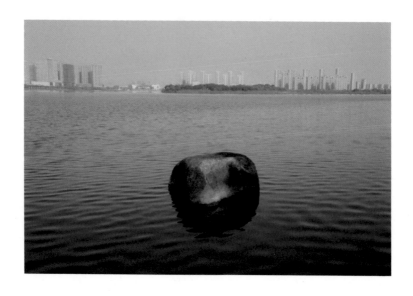

# 了悟

知識可以透過教育和學習，但人生有些道理必須靠自己的機緣去了悟，因而悟道和教育程度沒有關係，禪宗六祖惠能不識字但能成一代宗師便是明證。惠能主張頓悟法門，不立文字，直指人心，見性成佛。從來我們認為周遭的人事物很熟悉，其實我們根本沒看清，哪一天你終於體認人事物本來的面目，你就識心見性，也就頓悟了。

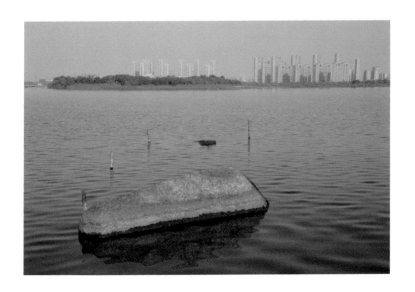

# 觀自在

佛教《心經》裡的頭三個字便是「觀自在」,從字意上可以簡單解釋為你若能觀照體認自己的本性,你就自在了。從來我們一輩子沒有看清自己的本性,沒有觀照自己的本心,因而即便有家庭、朋友、金錢、功名和權利,我們仍然為之所苦,仍然不自在,簡單講我們從沒認識真正的自己,等你用心認識真正的自己,你就自在了。

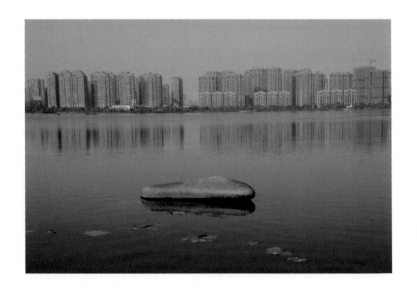

# 心眼

蘆葦叢生，春天葳蕤，秋日開花，枝條挺立一旁，大石橫臥其下。假若沒有大石掏開一個心眼，朝露不能聚，雨水不能集，那麼此地就不會有如明鏡一面，可以讓蘆葦關照本來的面目。其實每個人人生經歷的事，有時自己不說，或是別人不言，而我們自己的心裡清清楚楚，一顆堅硬如石掏開的心眼本是一面明鏡。

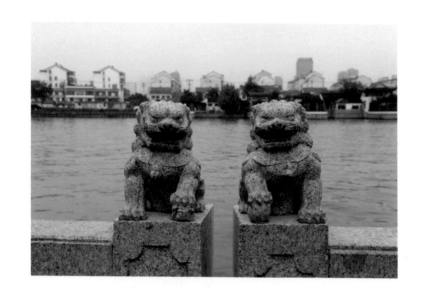

## 咫尺天涯

來自同一塊巨岩，我們本來不分彼此，精雕成為一對
石獅，從此咫尺變成天涯。守著護城河一方秋水，歲
月流逝背後如波濤渺渺，江風吹深了臉上的皺紋，初
次佇立於此的模樣不曾忘記。每年桃紅柳綠，花開花
落，黃鸝偶爾逗留寒暄，有誰路過這條小徑，多少年
來我們的心，早已是流水的祕密，只能笑而不答。

# 塵緣

在離亂的塵世相遇，最好不要愛情，因為太多的生離死別早已等在路上。在落葉的季節重逢，也無需歡喜，因為日暮蕭蕭的秋風馬上就要吹起。銀杏飄零的是歷經滄桑的面容，楓葉凋落的是青春燃燒的火爐，而我一顆堅硬如石的心，皺摺的傷痕裡，用來承載你春天遺留的故事。

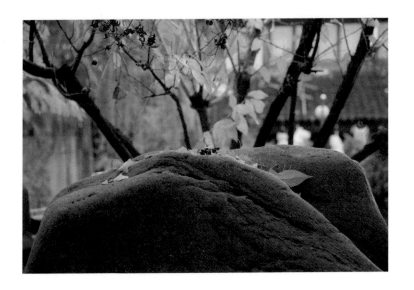

# 歸宿

葬我於蒼蒼林野，以一塊古老的岩石為記，沒有隆起的墳塋和勒刻的碑文，沿途的小徑有些碎石，你來時的腳步我可以聽到。不必攜帶鮮花和多餘的祭品，當年你撒下的種子已如期綻放左右，假如你堅持要有一些詩酒，我並不反對。年年這裡，松濤白雲齊飛，明月流水相照，假若你不在，我就對著盛開的花朵，獨自吟風弄月，或者沒事邀請李白過來對飲兩杯。

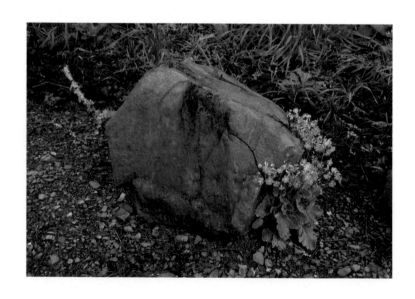

# 楊塵作品系列

楊塵攝影集（1）

**我的攝影之路：用光作畫**

慢慢自己才發現，原來虛實交錯之間存在一種曼妙的美感……

楊塵攝影集（2）

**歲月走過的痕跡**

用快門紀錄歲月走過的痕跡，生命的記憶又重新倒帶。

吃遍東西隨手拍（1）

**吃貨的美食世界**

一面玩，一面吃，一面拍，將美食幸福傳遞給生命中的每個人！

走遍南北隨手拍（1）

**凡塵手記**

歌詠風華必以璀璨的青春，一本用手機紀錄生活的攝影小品。

楊塵生活美學（1）

**峰迴路轉**

以文字和照片共譜的生命感言，告訴我們原來生活也可以這麼美！

楊塵生活美學（2）

**我的香草花園和香草料理**

好看、好吃、好栽培！輕鬆掌握「成功養好香草」、「完美搭配料理」的生活美學！

楊塵私人廚房（1）
**我愛沙拉**
熟男主廚的147道輕食
料理，一起迎接健康、
自然、美味的無負擔新
生活。

楊塵私人廚房（2）
**家庭早餐和下午茶**
熟男私房料理148道西
式輕食，歡聚、聯誼不
可或缺的美食小點！

楊塵私人廚房（3）
**家庭西餐**
熟男主廚私房巨獻，經
典與創意調和的147道
西餐！

楊塵攝影文集（1）
**石之語**
有時我和那石頭一樣堅
硬，但柔軟的內心裡，
想要表達的皆已化成了
石頭無盡的言語。